첫, 헬싱키

MY FIRST HELSINKI

2015년 9월 25일 초판 발행 **O** 2017년 4월 21일 3쇄 발행 **O** 지은이 김소은 **O** 표지 **패턴 디자인** 요한나 글릭센
펴낸이 김옥철 **O** **주간** 문지숙 **O** **편집** 김한아 **O** **디자인** 이소라 **O** **마케팅** 김헌준 이지은 강소현
인쇄 한영문화사 **O** **제책** 다인바인텍 **O** **펴낸곳** (주)안그라픽스 우10881 경기도 파주시 회동길 125-15
전화 031.955.7766 (편집) 031.955.7755 (마케팅) **O** **팩스** 031.955.7744 **O** **이메일** agdesign@ag.co.kr
웹사이트 www.agbook.co.kr **O** **등록번호** 제2-236(1975.7.7)

이 책의 국립중앙도서관 출판예정도서목록(CIP)은 서지정보유통지원시스템 홈페이지
(seoji.nl.go.kr)와 국가자료공동목록시스템(www.nl.go.kr/kolisnet)에서 이용하실 수 있습니다.
CIP제어번호: CIP2015025447

ISBN 978.89.7059.822.2(03600)

첫, 헬싱키
MY FIRST HELSINKI

김소은 지음

안그라픽스

PROLOGUE

결혼 한 달 전,
예비 남편에게서 온 문자.

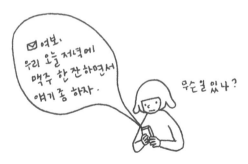

그리고 그 날 저녁.
예비 신혼집에서.

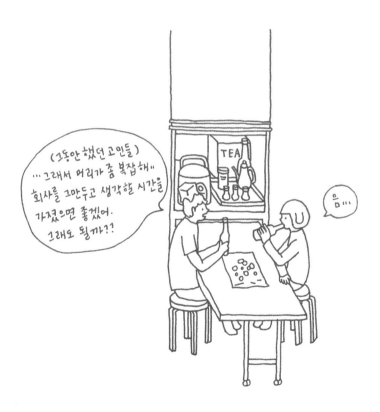

그래.
그럼 그만두는게
좋겠다.

인생 뭐 있나
하고 싶은 대로
하고 살아야지.

그..그렇지?

이렇게 흔쾌히..

2012년 2월 결혼을 하고

한 달 뒤.

이름 : 훈버터 이름 : 소
직업 : 백수 직업 : 반 백수
 (프리랜서)

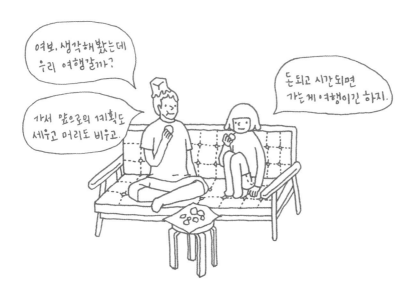

훈버터가 퇴사를 하니 시간이 자유로워졌다. 두 번 다시없을
좋은 기회라는 생각이 들었다. 연애를 시작하면서 언젠가 같이
여행을 가기 위해 각자 적금을 부었는데 마침 만기가 얼마
남지 않았다. 그걸로 예산을 잡고 여행 계획을 세우기 시작했다.

MY FIRST HELSINKI

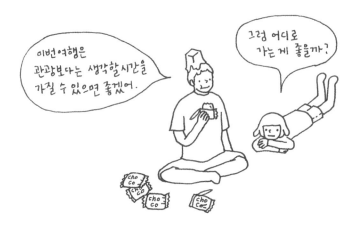

마음을 정리하고 싶을 때, 또 전환이 필요한 순간.
결혼과 퇴사로 무언가를 준비하고 생각할 시간이 필요했던
우리에게 여행이 떠오르는 건 매우 자연스러운 일이 아닐까.
사실 헬싱키는 한 번 다녀온 곳이다. 주어진 시간이 짧아
여유롭게 머물지 못했다. 늘 여행은 기간이 짧아 더욱 아쉽고
여운을 남긴다. 나와 달리 훈버터는 한 곳에 오래 머무르는
것을 좋아한다. 헬싱키는 훈버터의 동생 부부, 우리가 너무도
좋아하는 싱호리와 파르크가 살고 있는 곳이다. 새로운 곳에서
짧게 여행하고 떠나는 게 아니라 그들과 함께 시간을 보내고
그들의 삶 속에서 있는 그대로를 느껴보고 싶었다.
처음 가는 곳은 아니지만, 처음 하는 여유로운 여행.
우리는 다시 한 번 헬싱키로 간다.

목적지가 정해졌으니 그 다음은 숙소 정하기.
이전에 코펜하겐과 헬싱키를 여행할 때 훈버터의 소개로
에어비엔비airbnb를 알게 되었다. 장기간 자신의 집을 비우게 된
사람과 여행자를 연결해 주는 사이트이다. 살림살이가 그대로 있는
현지인이 사는 집에 지내기에 일반 숙박업소와 다른 여행 기분을 느낄 수 있다.
원하는 지역, 편리한 교통, 저렴한 가격 등 조건에 맞춰 찾을 수 있어 좋다.
주방이 있는 집을 빌리면 직접 조리를 할 수도 있어 식비 절약에도 효과적이다.
우리도 여러 조건을 보지만, 일단 안전 위주로 찾아보았다.

airbnb

1번 후보
좋은 동네, 저렴한 집값, 좁은 원룸.
침대 폭이 90 센티미터.

집주인이 살던 모습 그대로.
옷걸이에 옷이 한가득 걸려 있다.

2번 후보
시끄러울 것 같은 도로변,
비싼 집값 (1번의 두 배)
넓고 좋고 예쁜 인테리어.

→ 주방이 거의 1번 집 크기 만한 것 같다.

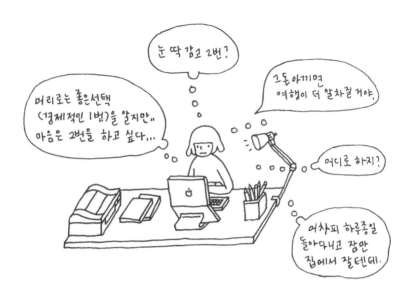

한 달 가량 묵을 거라 고민 고민 고민…….

식비도 아끼고, 싱호리네와 같이 먹으려고
엄마와 시어머니가 준 식재료와 밑반찬을 챙겼다.

헬싱키로 가는 직항 비행기 핀에어Finnair는
가방 무게를 23킬로그램으로 제한해서
떠나기 전날 밤 늦은 시간까지 가방과 씨름해야 했다.

FINLAND

숲과 호수의 나라 핀란드. 정식 명칭은 핀란드 공화국Republic of Finland이고, 핀란드어로는 '호수가 많은 나라'라는 뜻의 수오미Suomi라고 한다. 국토 면적은 33만 8,145제곱킬로미터. 과거 스웨덴에게 지배 받았던 영향으로 핀란드어와 스웨덴어를 공용어로 사용하며 교육 수준이 높아 국민 대부분이 영어에 능통하다. 1년 중 6-9개월이 겨울이며 겨울엔 해가 여섯 시간도 떠 있지 않는 극야 현상이, 여름엔 해가 열아홉 시간 동안 지지 않는 백야 현상이 나타난다. 여름이 덥지 않아 관광하기엔 6-7월이 좋다. 핀란드의 대표 브랜드는 노키아Nokia, 아라비아핀란드Arabia Finland, 이탈라Ittala, 요한나 글릭센Johanna Gullichsen, 마리메코Marimekko 등이 있고, 유명 캐릭터로 무민Moomin이 있다.

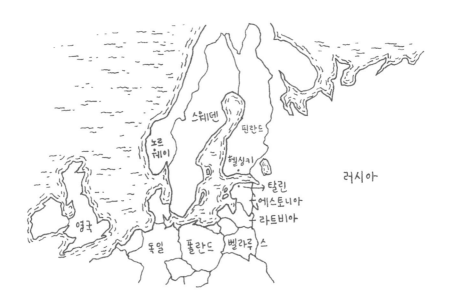

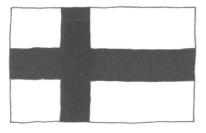
민간국기 (National (Civil) Flag)

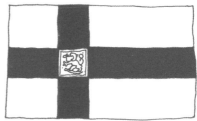
정부국기 (State Flag)

핀란드 국기의 이름은 수오멘리푸Suomen lippu이다. 핀란드어로
'파란 십자기Siniristilippu'라는 뜻을 지니고 있다. 파란색은 호수,
하얀색은 눈을 나타낸다. 국기가 한 가지인 우리나라와 달리
핀란드의 국기는 두 가지다. 정부 국기는 국가 기관에서 사용하는
국기로 개인은 사용할 수 없다.

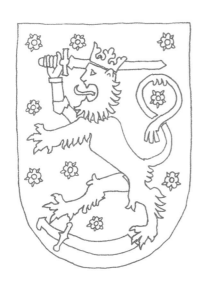

정부 국기에 있는 그림은 핀란드 국가의
문장으로 사자는 스웨덴의 폴쿵Folkung
가문에서 유래되었다. 사자가 들고 있는
곧은 칼은 유럽식, 밟고 있는 굽은 칼은
러시아식이다. 스웨덴 지배 아래 있던 당시의
정치적 상황을 반영하는 것으로, 스웨덴이
러시아를 굴복시켰음을 나타낸다고 한다.

인천공항에서 핀란드 반타Vantaa공항까지는
직항으로 아홉 시간 정도.

드디어 도착한 헬싱키는 4월이지만 겨울 날씨. 아직
눈이 녹지 않은 곳도 있다. 마침 부활절 기간이어서
시내의 가게가 많이 쉴 거라는 이야기는 들었지만
공항 택시까지 몇 대 운행하지 않을 줄이야.

결국 시내버스를 타고 중앙역으로 가서 싱호리와 파르크를
만나 예약해두었던 숙소로 향했다. 앞서 말했듯 헬싱키에
온 것은 이번이 두 번째다. 처음 헬싱키에 왔을 땐 화려하지
않은 무채색 건물, 한산한 거리 등을 보고 '심심한 어른 같은
도시'라고 생각했다. 동화 속 마을 같은 코펜하겐에서
며칠을 보내고 온 터라 더욱 그렇게 느껴졌는지도 모르겠다.
해질 무렵, 어둑어둑한 저녁 장보러 가는 길에 본 풍경의 느낌이
아직도 남아 있다. 다시 온 헬싱키는 여전히 잔잔하고 고요하고
어른스러웠다. 하지만 심심하게 느껴지진 않았다.

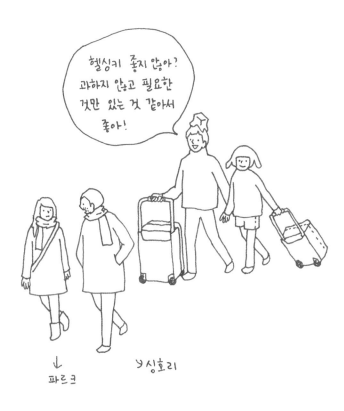

숙소는 메리툴린카투Meritullinkatu라는 동네에 있다.
이름처럼 바닷가에 있는 조용한 동네라니 기대된다.

Meri는 바다.
Tullin은 바람의,
Katu는 길이라는
뜻이에요.

집주인은 며칠 전 여행을 떠났고
싱호리에게 열쇠를 맡겨두었다.

저희가 먼저 봤는데,
반지하에요. 근데
음침하거나 그런건 전혀
없어요.

예?
반지하였어요?

그렇게 고민해놓고,
몇 층인지도 몰랐다.

핀란드의 건물은 입구가 잠겨 있고, 각 집의 열쇠로 건물 입구나
뒤뜰 같은 공동 공간을 열 수 있다. 우리 집 열쇠로 건물 문과
우리 집은 열 수 있지만 옆집 문은 열 수 없는 신기한 잠금장치.

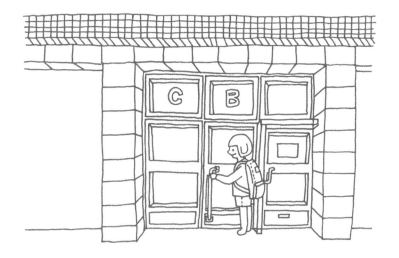

반지하이지만 걱정과 달리 천장이 높고 창문이 커 1층 같았다. 29일 동안 두 명이 묵는데 총 991달러, 당시 환율로 113만 원 정도다. 두 명 하루 숙박비가 3만 9,000원인 셈이다.

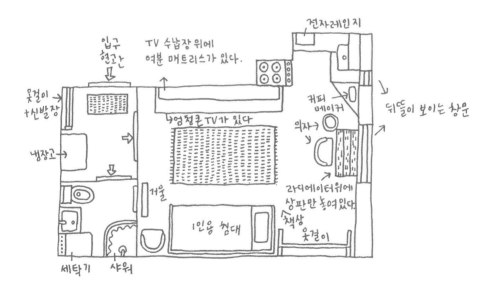

현관문은 이렇게 생겼다.

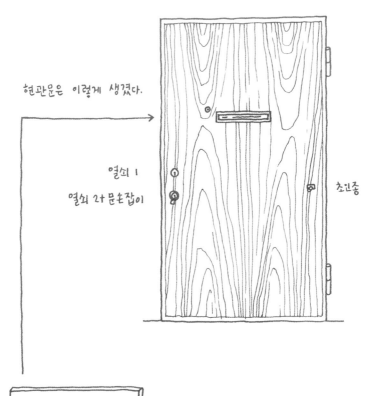

열쇠 1
열쇠 2+문손잡이

초인종

호수와 이름이 적혀 있다.

 이런 글자블럭으로 되어 있어 이름에 맞춰 끼우면 된다.
아기자기, 귀엽다.

현관문의 우편물 넣는 곳을 통해 우체부가 각 집에 우편물을
넣어준다. 우편물 넣는 소리가 요란해 처음엔 엄청 깜짝 놀랐다.
그리고 보니 건물 문이 잠겨 있는데 어떻게 들어오는 걸까.
길을 걷다 보면 열쇠 구멍이 여러 개 난 건물 벽을 볼 수 있다.
건물 입구 열쇠가 든 통의 열쇠 구멍이라고 한다. 우체부나
건물을 청소, 관리하는 사람을 위한 열쇠 보관소인 셈이다.
필요할 때마다 자꾸 열쇠통을 만들어서 여러 개가 된 것 같다고.

위치도 제멋대로.

← 통이 나온다.
안에 열쇠가 있다.

↑ 본 적은 없지만 아마도 이런 식?

건물 안 공동 공간에 들어서면 사방이 노란 건물이다.
예쁜 색의 외벽을 가진 건물은 한국에서 보기 힘든 것 중 하나.
공동 공간에는 작은 쉼터도 있고 쓰레기 버리는 곳도 있다.
분리수거, 음식물, 일반 쓰레기가 구분되어 있는데
보증금이 표시된 병이나 캔은 마트에서 분리수거를 할 수 있다.

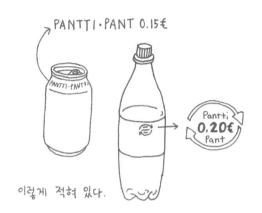

PANTTI·PANT 0.15€

이렇게 적혀 있다.

병이나 캔은 판매 금액에 보증금이
포함되어 있다. 마트의 분리수거
기계에 넣으면 보증금액이
적힌 영수증이 나온다. 영수증은
상점에서 현금처럼 쓸 수도,
현금으로 바꿀 수도 있다.

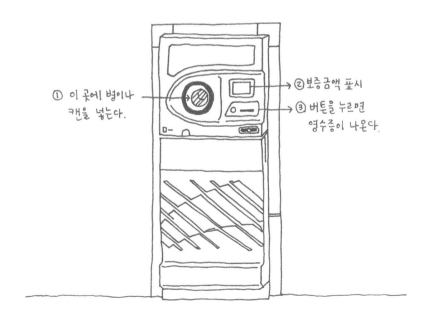

① 이 곳에 병이나
캔을 넣는다.

② 보증금액 표시

③ 버튼을 누르면
영수증이 나온다.

평소에 좋아하는 곳, 단골 카페, 맛있는 레스토랑 등
고급 정보를 알려준 싱호리와 파르크.
여행에 많은 도움을 준, 정말 고마운 두 사람.
그들과 만든 지도 덕분에 여행이 몇 배는 알찼다.
하루의 계획은 이 보물 같은 지도에서 시작된다.

Ateneumin taidemuseo

여기는 아테네움 미술관Ateneumin taidemuseo, 칼 라르손Carl Larsson
전시를 진행하고 있었다. 한 사람 당 12유로씩 내고 입장권으로
동그란 스티커를 받는다. 라커에 짐을 맡겨두고 전시를 보러 입장!

입장권 스티커,
그림이 다양하게 있다.

◀TILL UTSTÄLLNINGEN ◀TO THE EXHIBITION

현대미술관 → KIASMA
 50% 할인쿠폰도
 드릴게요. 땡큐!

CARL LARSSON

스웨덴의 국민 화가이자 인테리어 디자이너로 가구나
조명 등을 직접 디자인했다. 화가 지망생이었던 부인과 결혼해
아이를 여럿 낳았고 주로 가족을 모델 삼아 그림을 그렸다.
부인 역시 인테리어 센스가 뛰어나 부부가 함께 집을 꾸몄는데,
그의 그림에 조금씩 고쳐지는 집이 그대로 묘사되어 역사학자가
당시의 생활 모습을 연구하는 데 많은 도움이 된다고 한다.

화가는 가난하고 불우한 어린 시절을 보냈다는데 그림에서는
그런 과거를 전혀 상상할 수 없었다. 수채화의 맑고 뽀얗고
화사한 느낌과 정확한 형태, 동화 속 한 장면처럼 그려진 선이
모여 따뜻함이 가득했다. 가족을 향한 사랑이 그림에서도 묻어
나왔다. 무언가 상상해서 그리기보다는 있는 그대로 그리는 걸
좋아하는 내게 큰 자극이 된 전시였다. 전시를 보는 내내
감탄과 반성, 그리고 재능에 대한 부러움……

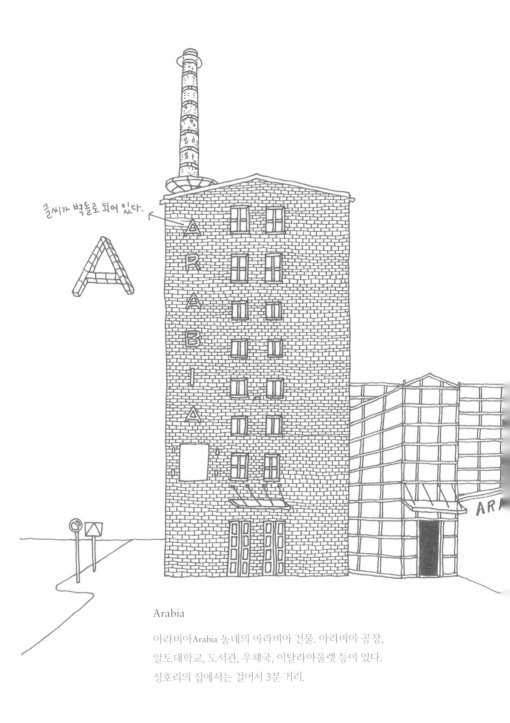

글씨가 벽돌로 되어 있다.

Arabia

아라비아Arabia 동네의 아라비아 건물. 아라비아 공장,
알토대학교, 도서관, 우체국, 이탈라아울렛 등이 있다.
싱호리의 집에서는 걸어서 3분 거리.

핀란드 그릇하면 가장 많이 떠올리는 브랜드, 이탈라와 아라비아핀란드. 중고품 가게에서도 쉽게 접할 수 있을 정도로 대중적인 브랜드다. 여기 아라비아 건물은 이탈라와 아라비아핀란드 아울렛을 갖췄다. 새 제품 외에도 약간의 하자가 있는 제품을 세컨드퀄리티second quality로 모아 놓고 저렴한 가격에 판다.

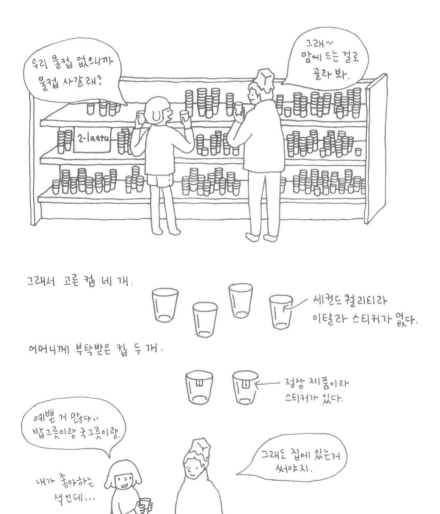

아라비아에 있는 도서관은 시립미술관과 알토미술대학
도서관으로 나뉘는데, 두 곳 다 누구나 이용할 수 있다.

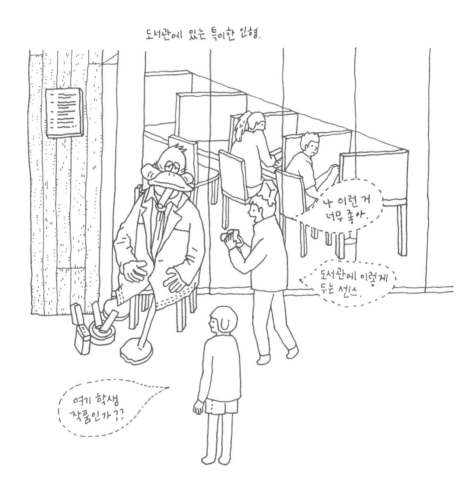

여기는 시립도서관. 3층 높이의 천장이 시원하다.
다만 옆의 레스토랑이 운영 중일 땐 음식 냄새가 많이 난다.

← 신간도서가

← 미디어실

이곳은 출입증을
찍어야 교내도서실로
누구나 들어갈 수 있다.

Kipsari

알토미술대학교에 다니는 싱호리가 교내 채식 식당을 소개해
주었다. 학교 지하에 있는 킵사리Kipsari로, 채식 요리만 만드는
식당이다. 알토미술대학교 학생회에서 만들고 사람도 직접 고용해
운영한다. 메뉴가 매일 다르다. 따뜻하게 조리된 것과 샌드위치나
샐러드처럼 차가운 것 중에 골라 먹을 수 있고, 버터나 우유가
들어가지 않은 쿠키도 판매한다. 맛이 좋으니 채식주의자가 아닌
사람도 자주 찾는다.

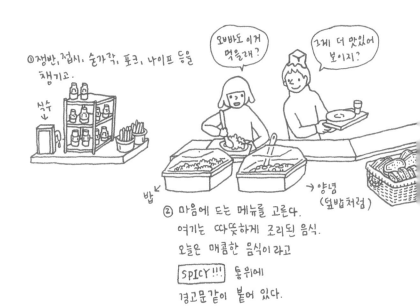

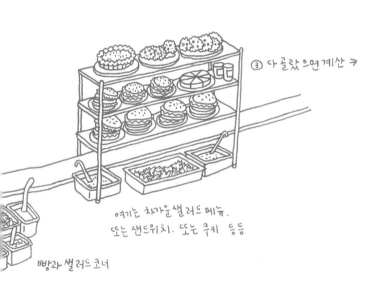

가격도 일반인 6유로, 재학생은 더 싸서 많이 저렴한 편이다.
일반 식당에서는 보통 한끼에 10-15유로로 정도 든다.

이 자판기를 유지하고
싶으면 공병을 다시
가져오라는 공지 →

(빈 병을 마트에 가져다주면
돈을 돌려준다.)

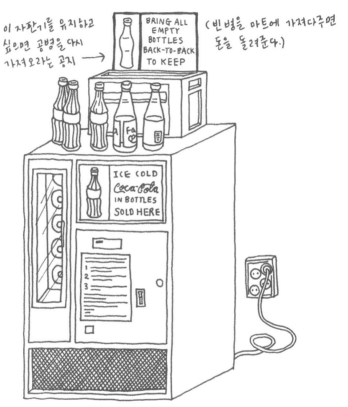

알토 대학교에 있는 옛날 자판기.
누군가가 가져다놓고 사업중.

동전 1유로를 세개 넣고

탁!

문을 열고 원하는 음료를 꺼낸다.
(빨리 안꺼내면 안 빠지는 사태발생)

ㅋ다이어트콜라
사이다
환타

나 지금 행복해.

콜라 마셔서?

↑ 비싼 콜라가격때문에
그동안 못 사먹었던 탄산음료매니아

Akateeminen Kirjakauppa

스토크만Stockmann 백화점 1층에 있는 아카데미아
서점Akateeminen Kirjakauppa. 알바 알토Alvar Aalto 가
이 건물 전체를 디자인했다.

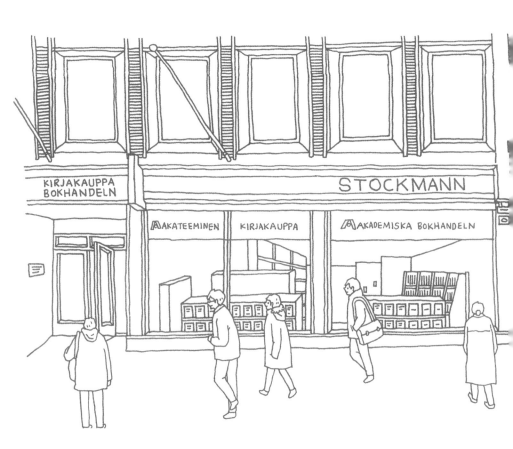

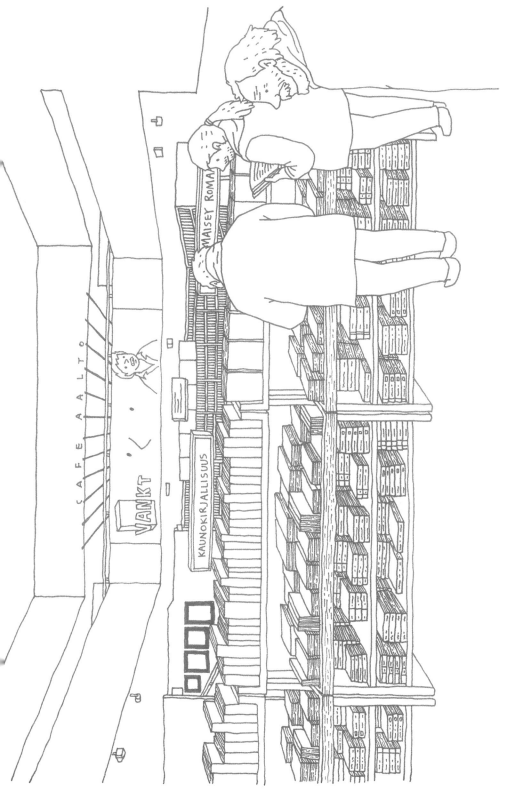

가족에게 편지를 쓰려고 예쁜 엽서를 찾아다녔는데 드디어
마음에 드는 엽서가 나타났다. 서점에서 파는 오래된 포스터
느낌의 엽서. 두둑이 사서 집에 가져가고 싶었지만 네 장에
10유로가 휙 나가서 참아야 했다.

옛날 포스터 느낌이 물씬 나는 엽서를 샀다. 조만간 편지 써서
한국의 가족에게 보내야지. 언젠가부터 좋은 걸 보고
맛있는 걸 먹으면 가족 생각이 난다. 갈수록 가족이 더욱 더
소중해지는 것 같다.

엽서를 사고 2층의 카페 알토Café Aalto에서 모차렐라, 토마토, 페스토소스가 들어간 샌드위치와 치킨시저 샐러드를 먹었다. 서점을 내려다보며 먹을 수 있어 더욱 맛있었다. 카페 안에는 나이 지긋한 사람도 많았다.

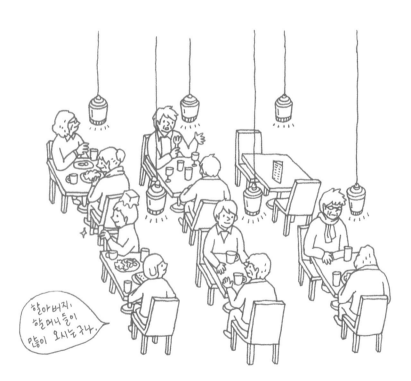

카페에 나란히 걸린 조명, 골든 벨Golden Bell.
1927년 사보이 레스토랑Savoy Restaurant을 위해 알바 알토가
디자인한 조명이다. 놋쇠로 만든 반짝반짝한 금빛 외관과
노란 불빛이 잘 어울린다. 알바 알토의 디자인 외에도 아르네
야콥센Arne Jacobsen의 앤트 체어Ant Chair도 있었다. 개미처럼
허리가 잘록하다고 해서 붙은 이름이다. 처음엔 다리가
세 개였으나 1955년 균형을 위해 네 개로 바뀌었다.

카페에 있는건
이 디자인 →

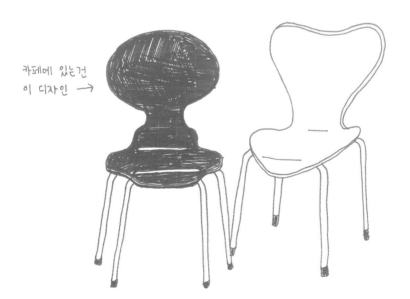

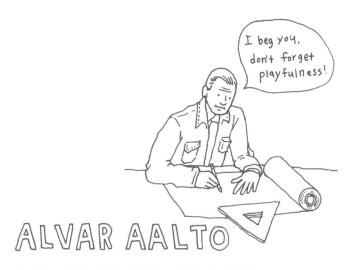

ALVAR AALTO

옛 핀란드 지폐에 얼굴이 나올 정도로 핀란드를 대표하는
건축가이자 디자이너. 핀란드 전통 재료인 목재를 이용한 디자인을
많이 선보였고, 건축물 외에도 유리, 가구, 조명, 패브릭 등 분야를
가리지 않았다. 일조량이 부족한 북유럽이기에 자연 채광에 신경을
많이 써서 디자인을 했다. 알바 알토의 건물에 들어가면 목재와
곡선과 빛으로 이뤄진 공간에서 따뜻함과 안락함을 느낄 수 있다.
부인 아이노 알토Aino Aalto와 가구 회사 아르텍Artek을 설립했고
핀란드를 대표하는 브랜드로 현재도 꾸준히 이어져오고 있다.

Artek

알바 알토는 원래 본인이 설계한 건물에 사용할 가구를 직접
디자인하고 가구 회사와 협력해 만들었다. 하지만 원하는
그대로 만들어 주는 회사를 찾기가 어려워 직접 설립했다.
바로 1935년 알바 알토와 아이노 알토 부부, 마이레 글릭센
Maire Gullichsen, 닐스구스타브 할Nils-Gustav Hahl에 의해
설립된 아르텍이다.

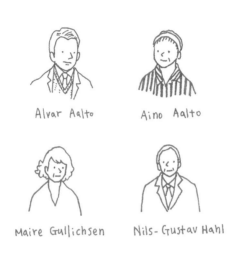

Alvar Aalto Aino Aalto

Maire Gullichsen Nils- Gustav Hahl

아르텍은 예술art과 기술technology의 합성어다. 이름에서
볼 수 있듯 감성과 기능을 모두 추구한다. 아르텍의 설립 목표는
단순히 가구를 판매하는 게 아니라 전시 등 다양한 방법을 통해
현대의 주거 문화를 발전시키는 것이었다. 아르텍은 핀란드
목재를 주로 사용한 제품을 선보이며 핀란드 디자인의 커다란
부분을 담당해왔고, 설립 80년이 지난 지금도 알바 알토의
가구와 조명을 중심으로 다양한 디자인 제품을 판매하고 있다.

vitra ♡ artek
united by design

2013년 스위스 가구 회사인 비트라Vitra에 인수되었지만
알바알토재단과 협력해 아르텍 스툴60 Artek Stool 60 80주년
기념 에디션을 출시하는 등 여전히 알바 알토의 디자인을
이어가고 있다. 매장은 에스플라나디 Esplanadi 광장에서
찾아볼 수 있다.

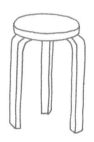

요즘 곳곳에서 많이 볼 수 있는 이 의자가 바로
아르텍 스툴60으로 알바 알토의 작품이다. 이 의자가 만들어진
1933년 당시 나무를 구부린다는 것은 굉장히 혁신적인
아이디어였다. 또 의자 다리를 네 개가 아닌 세 개로 디자인해
의자를 쌓아 쉽게 정리하도록 만들어 미적 기능과 실용성,
기능성까지 모두 갖추게 되었다. 아르텍 스툴60은 본래 모습
그대로 80년이 넘도록 꾸준한 사랑을 받으며 아르텍의
상징 같은 존재가 되었다.

Johanna Gullichsen

핀란드의 여느 가게들처럼
눈에 띄는 간판이 없어 바로 앞에서 헤맸다.

JOHANNA GULLICHSEN

핀란드의 섬유 디자이너인 요한나 글릭센은 직접 베틀로 직물을
짜는 것으로 유명하다. 알바 알토와 함께 아트텍을 설립한 마이레
글릭센의 후손이기도 하다. 수작업으로 만들어진 직물은 단순해
보이지만 차분한 색감에 기하학적인 패턴으로 시선을 사로잡는다.
두세 가지 실로 짜인 패턴의 앞뒤 색이 반전되어 나타나는 것도
재미있다. 천을 만졌을 때 느껴지는 두툼함과 탄탄함은 이 직물로
만들어진 제품의 견고함을 짐작하게 한다.

매장에 있는 다양한 가방들

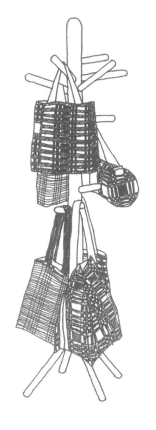

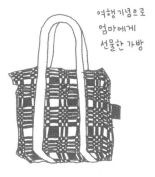

여행기념으로
엄마에게
선물한 가방

파르크의 애장백

우리집 소파에도 요한나 글릭션 쿠션

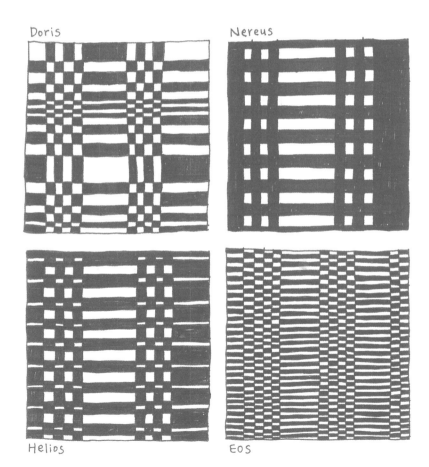

Doris

Nereus

Helios

EOS

Temppeliaukion Kirkko

원래 있던 암석을 그대로 활용해 만든 템펠리아우키오 교회
Temppeliaukion Kirkko. 공모전을 통해 티모와 투오모 수오마라이넨
Timo and Tuomo Suomalainen 형제 건축가가 1968-1969년
바위 언덕을 깎고, 깎을 때 나온 돌멩이를 쌓아 만들었다.
말 그대로 바위산에 교회가 들어간 모습을 하고 있다.

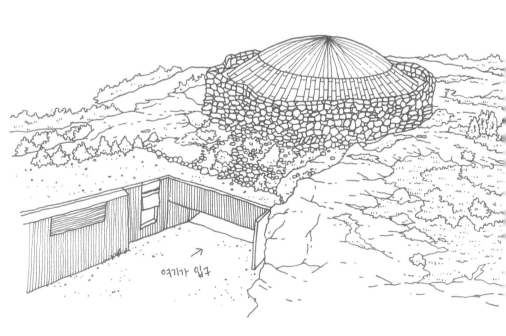

여기가 입구

지붕은 구리선으로, 벽은 바위로 만들었다. 지붕과
벽 사이는 사방이 유리창이라 햇빛이 그대로 들어온다.
밖에서 보기에는 전혀 교회 같지 않은데 안에 들어가면
공간 자체에서 성스러움이 느껴지는 게 인상적이다.
크고 화려한 장식 없이 고요하고 차분한 분위기.
곳곳의 요소도 튀지 않고 바위와 잘 어우러진다.

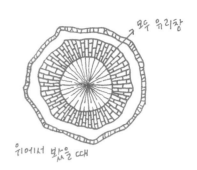

모두 유리창

위에서 봤을 때

아마도 성수인 듯하다.
자연스러운 돌 받침대.

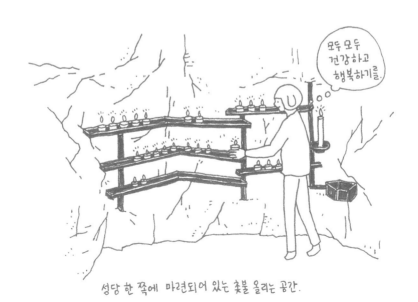

모두 모두
건강하고
행복하기를.

성당 한 쪽에 마련되어 있는 촛불 올리는 공간.

핀란드 주소는 도로명과 숫자로 표기해 건물 입구마다 숫자가
적혀 있다. 도로를 중심으로 한 쪽 길은 짝수, 반대 쪽 길은 홀수다.

눈 오는 날, 밤이 긴 날이 많아서 번지를 표시하는 숫자에 불이
켜지도록 만들었다. 이 번지등은 동그란 것도 있고 네모난 것도 있다.

헬싱키 곳곳에는 개가 놀 수 있는 공터가 있다. 울타리를 친
덕분에 이곳에서만큼은 목줄 없이 개들이 자유롭게 뛰어논다.

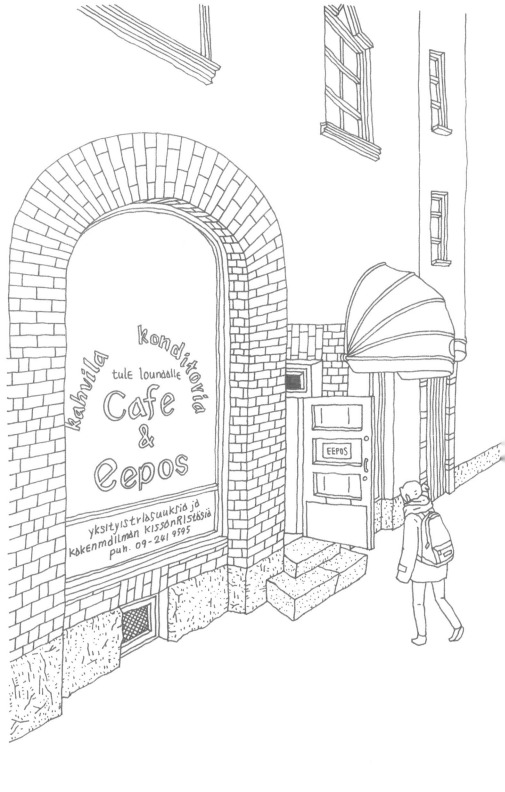

Café Eepos

싱호리와 파르크에게 추천받았던 카페 에포스Café Eepos를
발견. 점심도 먹을 겸 들어가 아카데미아 서점에서 산 엽서에
편지를 썼다. 한 장은 김소네 집으로, 한 장은 훈버터네 집으로.
다음 여행엔 온 가족이 함께 할 수 있기를.

바닐라 소스가
잔뜩 담긴 초코케익

계란찜 맛이 나는
페타치즈 파이

Posti

두 시간 정도 카페에서 놀다가 멀지 않은 곳에 중앙우체국이
있어 편지를 부치러 갔다. 주황색과 파란색의 조화가 예쁜
우체국. 핀란드어Posti와 스웨덴어Posten가 나란히 적혀 있다.

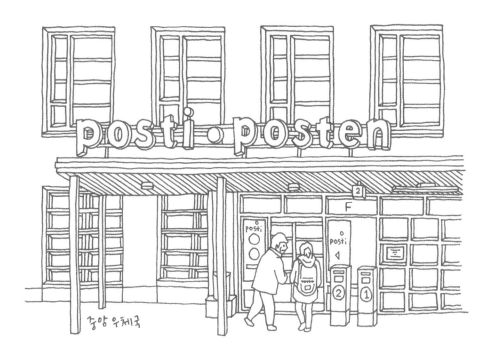

Otaniemi

오타니에미Otaniemi의 알토 공과대학교에서 열리는 세미나에
싱호리와 파르크가 간다기에 우리도 함께 가기로 했다. 학교
앞까지 가는 버스는 시외버스로 한 사람당 4.5유로인데,
시외버스는 끊어놓은 교통권으로 갈 수 없다. 대신 한 정거장
전까지 가는 시내버스가 있다. 경치도 좋으니 그걸 타고 가다가
걸어가기로 했다.

알토대학교는 2010년 기존의 헬싱키 공과대학교,
헬싱키 경제대학교, 헬싱키 미술대학교를 합병해 만들었다.
헬싱키 공과대학교는 알바 알토의 모교이기도 하다.
공과대학교가 오타니에미로 이전해 오면서 알바 알토가
여러 채의 건물을 설계했다. 주로 붉은 벽돌 건물로
이루어졌는데 주변의 많은 나무와 잘 어우러진 모습이었다.

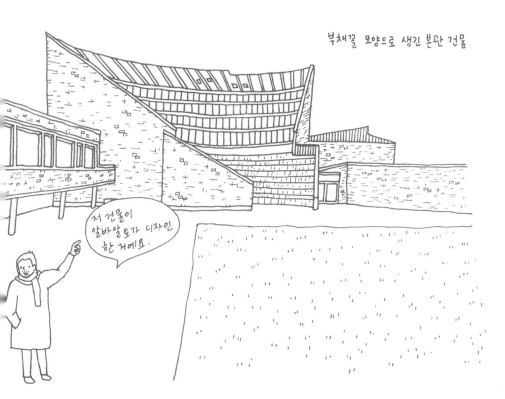

부채꼴 모양으로 생긴 본관 건물

저 건물이 알바알토가 디자인 한 거에요.

본관 건물 안의 시계, 책상, 의자, 커튼, 조명, 문손잡이까지 모두
알바 알토의 디자인. 커다란 창과 천장이 많아 자연 채광이 잘 되고,
나무 인테리어로 가득했다. 따뜻하고 좋았다.

시계
(벽 안에 들어가 있음.)

건물을 지을 때부터
시계를 만들었나봐!

책상과 의자

커튼 패브릭

여기는 ADDAalto University Digital Design Laboratory.
오늘 세미나가 열리는 곳이다.

영어로 진행되는 강의. 나는 강의 내내 그림만 그렸다.

강의가 끝나고 너무 배가 고파서 이번엔 시외버스를 타고
캄피Kamppi로 돌아와 다 함께 장을 봤다.

할아버지 사진이 있는 요거트 통.
터키식도 있고 그리스식도 있다.
안에 든 요거트는 연두부 같은 형태.

부추전을 해 먹으려고 부추도 샀다.
한국에서와 똑같이 부추를 먹었을 뿐인데
왠지 미안하다.

화분째 파는 부추

댕강-

화분밖까지
ㄱ 나온 뿌리

댕강

부추전에 막걸리 대신 맥주.

↳ 미안하기도 하고 더 자라면 또 먹으려고 (?)
뒀더니 조금씩 자라고 있다.

부추가 댕강 잘린 화분은
비 맞고 잘 크라고 창밖에 내놓았다.

숙소의 애플TV와 가져온 맥북이 연결된다. 저녁 식사 때
훈버터의 맥북에 있는 '섹스앤더시티Sex and the City'를
보게 되었다. 그리고 시작된, 밤마다 잠은 안 자고
섹스앤더시티 몰아보기.

자야 되는데....
다음편 딱 한 개만
더 보자!

새벽 3시는
이미 넘어간 시간.

당당당♪
당당다당♬

한국에서도
안 빠졌던 미드를
헬싱키에 와서
여행 중에 빠져들다.

다음날 아침 늦잠은 덤

일찍 일어나 아침마다 홀로
산책 나가는 훈버터

오늘은 비 내리는 금요일. 저녁 8시에 약속이 있다.
잠시 고민하다가 나가서 돌아다니는 대신 집에서
뒹굴뒹굴하기로 계획 변경. 낮잠도 자고, 그림도 그리고,
섹스앤더시티도 보고, 너구리도 끓여 먹고.

Design Forum Finland

디자인포럼핀란드는 핀란드 정부, 디자이너, 협회,
산업체를 연결하는 단체이다. 디자인포럼 숍에서는
핀란드 디자이너의 작품을 살 수 있다. 자체적으로
전시를 기획해 단체가 소유한 공간이나 임대한 공간에서
전시하기도 한다.

http://www.designforum.fi/

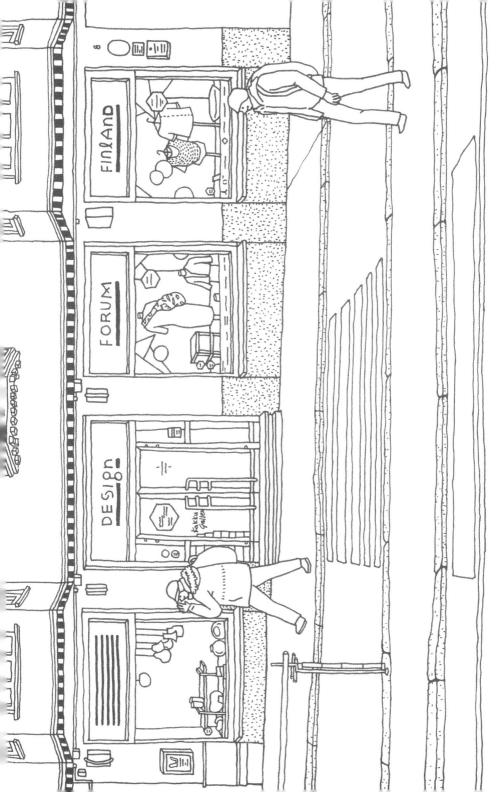

Hoshito

신혼부부가 운영하는 식당 호시토Ruoka Hoshito. 부인 사와코는
텍스타일 디자이너, 남편 호시는 요리사다. 식당에 걸려 있는
패널과 커튼은 마리메코에서 판매되는 사와코의 작품!
영화 속 캐릭터 같은 부부의 모습이 보기 좋다. 그냥 이유 없이
좋은 그런 사람들.

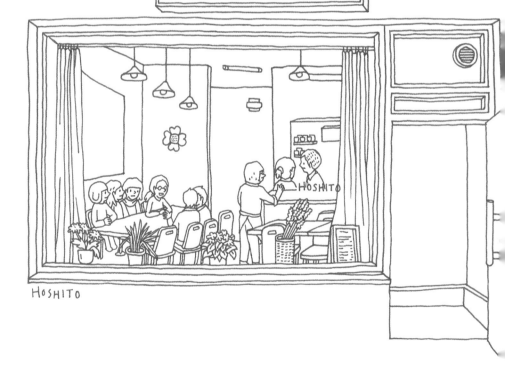

오늘은 식당을 두 시간 동안 전세 내서
친구들을 초대해 다 같이 식사하는 자리다.
싱호리 덕분에 우리도 참여할 수 있었다.

영어 울렁증으로
말 한마디
못해봤는데도!

호시토는 저녁 6시부터 10시까지 네 시간만 운영하고
메뉴도 매일 달라진다. 생선회부터 스프, 소고기 감자 조림,
밥과 연어 국물 요리, 디저트까지 진행되는 코스 요리로
정말 맛있었다. 특히 스프와 디저트로 나온 말차 푸딩은 최고.

여기 좋아!
나중에
또 오자!

익숙한 물건의 낯선 모습을 볼 때
여행 왔다는 것을 다시 한 번 느낀다.

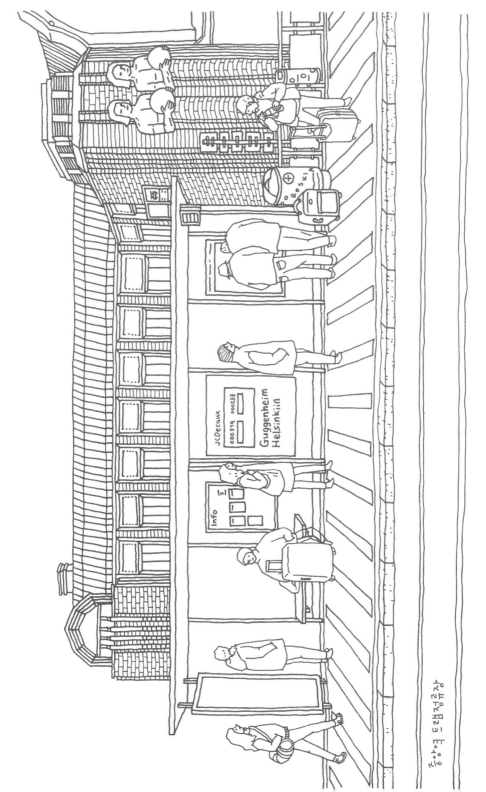

Reitti GPS

이번 여행에서는 싱호리의 아이패드를 빌려 길 찾기 좋은
앱으로 아주 편하게 다녔다. 바로 레이티오파스Reittiopas이다.
헬싱키 교통국Helsingin Seudun Liikenne, HSL에서 제공하는
길 찾기 웹사이트로 출발지와 목적지를 입력해 길을 찾을 수
있다. 말 그대로 'reitti'는 길, 'opas'는 찾기라는 뜻. 언어는
핀란드어, 스웨덴어, 영어 이렇게 세 가지 버전이 있다.

http://www.reittiopas.fi/

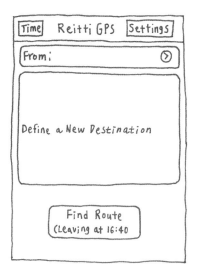

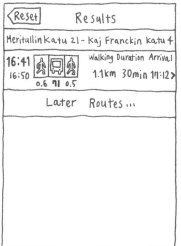

세팅Settings에서 이용할 교통수단
(버스, 지하철, 트램, 배), 걸음 속도
(slow, normal, fast, running, cycling) 등
여러 옵션을 고를 수 있다.

1 출발지를 입력한다
2 목적지를 입력한다
3 길을 찾는다
4 결과 화면

41분에 출발하면 50분에 71번 트램을
탈 수 있고 0.5킬로미터 걸은 뒤 5시 12분에
도착한다는 뜻이다. 결과를 누르면 지도로
현재 위치, 정류장, 이동 경로 등을 볼 수
있다. 내 현재 위치가 실시간 업데이트 되어서
길을 잃을 일이 없다. 자주 이용하는 곳을
즐겨찾기 해놓으면 편하다.

헬싱키에 도착한 날 끊은 7일 교통권. 7일 동안
트램, 버스, 지하철을 무제한 이용할 수 있다.

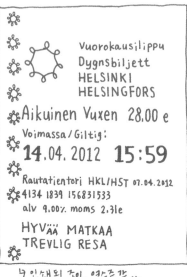

Vuorokausilippu
Dygnsbiljett
HELSINKI
HELSINGFORS
Aikuinen Vuxen 28,00 e
Voimassa/Giltig:
14.04.2012 15:59
Rautatientori HKL/HST 07.04.2012
4134 1839 156831533
alv 9.00% moms 2,31e
HYVÄÄ MATKAA
TREVLIG RESA

4 인쇄된 종이. 영수증같다.

버스 탈 때는 기사 아저씨나
기사 아주머니에게 보여주고,
트램은 그냥 타면 된다.

끄덕.

날짜를 자세히 보기도
하고 대충 보기도 한다.

가끔 검표원 네다섯 명이
어디선가 나타나서
표 검사를 해요.

나도 검표원
만나고 싶다.

난 당당
하니까!

7일이 지난 뒤에는 30일 교통권을 샀다.

└ 카드 형태

카드를 사면 카드 케이스를 같이 준다.
한쪽 면은 빛을 반사하는 홀로그램이다.

핀란드 버스를 타기 위해서는 택시처럼
손을 흔들어야 한다. 역시 눈 오는 날,
극야인 날이 많아 버스기사 눈에 잘 띄라고
만들어 놓은 것이라고 한다.

→ 인포메이션 센터에서
가져온 트램 노선도

헬싱키에서는 버스보다 트램을 많이 이용한다.
오래된 것과 새로운 것, 두 종류의 트램이 도시 곳곳을
요리조리 돌아다닌다. 우리도 거의 트램으로 이동했는데,
노선이 도시에 골고루 퍼져 있어 편리했다.

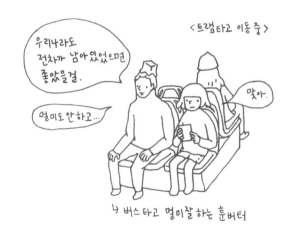

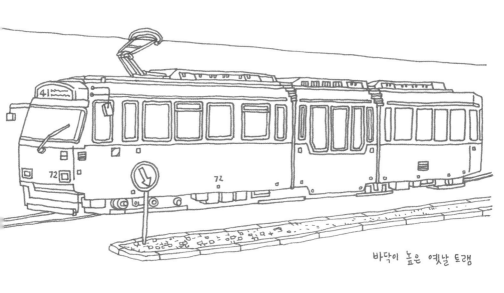

바닥이 높은 옛날 트램

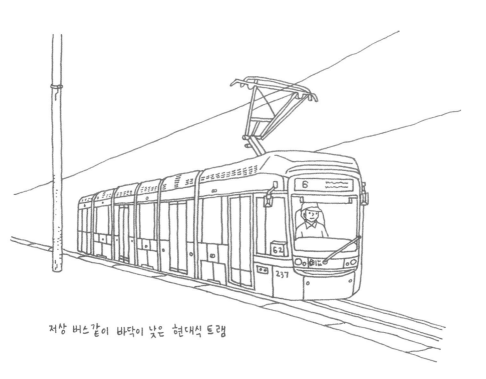

저상 버스같이 바닥이 낮은 현대식 트램

Valtteri

비가 오락가락하는 오늘은 헬싱키에서 가장 큰 벼룩시장
발테리Valtteri에 가는 날. 집 근처에서 싱호리와 파르크를
만나서 같이 간다.

우리 집에 훈버터가 가져다놓은 스탠드가 있는데, 싱호리가
오늘 가는 벼룩시장에서 산 중고 스탠드라고 해서
기대하고 갔다. 크다더니 역시나 사람이 바글바글했다.

내가 좋아하는 스탠드 ㅋ

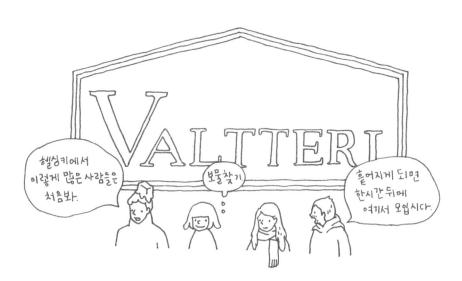

헬싱키에서
이렇게 많은 사람들은
처음봐.

보물찾기

흩어지게 되면
한시간 뒤에
여기서 모입시다.

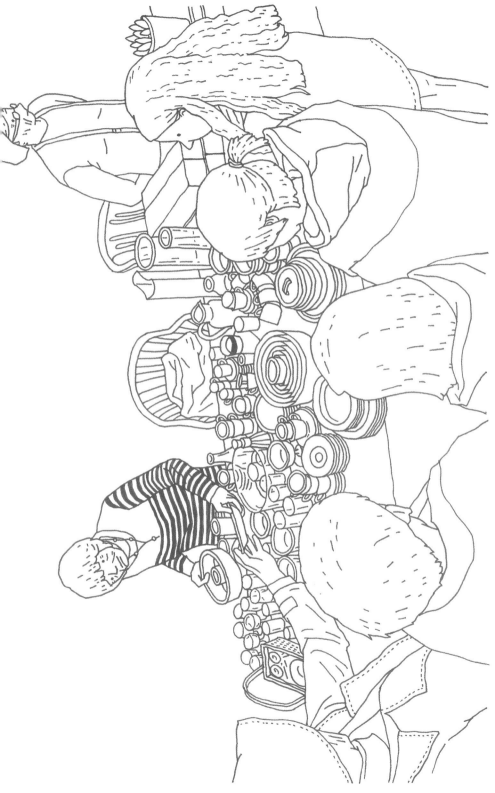

한쪽 다리가 없는 안경을 쓰고
시계를 파는 할아버지

크기별로 팔고 있는 아기옷들

74 cm

86 cm

62 cm

KAHVIO
└ 핀란드말로 커피숍

시장 한쪽 구석에 있는 카페

한 바퀴 돌며 구경하다가 물건을 판매하고 있는
파르크의 친구를 만났다.

저희는 오늘만 나온 거예요.
매대 하루 대여비가 28유로인데
친구랑 쉐어하는 중이에요.

파르크의 친구는 일본인.

친구의 친구는 한국인.

28유로래!
우리도 참가할까?

좋지!
근데 우리는
뭐 팔어?

과연
할수있을것인가.

여행을 때
가져온 옷들?
심호리를 꼬셔봐야
겠군.

벼룩시장은 엄청난 매의 눈과 보물찾기 능력,
그리고 체력이 필요하다. 나름 열심히 찾아봤지만
마음에 드는 물건은 쉽사리 찾기 힘들었다.

결국 산건
삶은 계란 자르는 도구 1유로

펜틱 (PENTIK) 작은 촛대

심호리와 파르크의 결과물은
마리메코 남자 잠옷 티셔츠와

수건걸이

Eat & Joy

헬싱키의 마트 중에 제일 마음에 들었던 잇앤드조이Eat & Joy.
들어가는 입구에 소의 얼굴을 찍어 놓은 사진이 쭉 걸려 있다.
친환경·유기농 제품을 판매하는 이 마트에 가장 안 어울리지만,
혹은 더 없이 잘 어울릴지도. 고기를 안 파는 것은 아니다.
다만 무분별한 도살로 죽은 어린 동물 등은 팔지 않는다고 한다.
가게 안에는 예쁜 패키지가 가득하다. 아쉽게도 우리가 갔던
쿨루빈Kluuvin 지점은 이제 문을 닫았다.

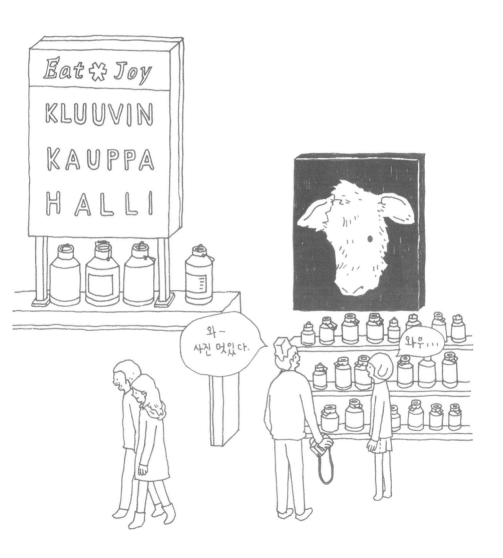

Zucchini

시내의 채식 식당 주키니Zucchini. 10년이 훌쩍 넘은 식당으로
메뉴가 매일 달라진다. 3개월에 한 번 정도 같은 메뉴가
돌아온단다. 갈 때마다 항상 사람이 많다. 오전 11시부터
오후 4시까지만 문을 연다. 파르크가 아는 사람의 회사가
이 근처였는데 매일 메뉴가 바뀌고 맛있어서 언제나
점심을 여기서 먹었다고 한다.

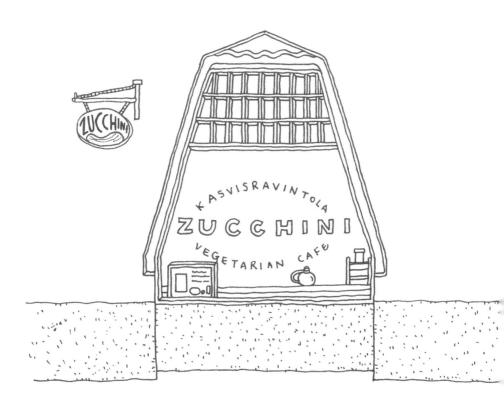

둘이 다니면 이래서 좋다.

샐러드에 생콩나물이 들어 있다.
생콩나물은 처음 먹었는데 아삭아삭 괜찮았다.

역시나 맛있다.
특히 아스파라거스 스프가 정말 정말 맛있다!!

Café Engel

부슬부슬 내리는 비를 맞으며 시내를 돌아다니자니 금새
배가 고파졌다. 백색성당 바로 앞에 있는 카페 엥겔Café Engel에
가면 오후 3시까지 푸짐한 아침 메뉴를 먹을 수 있다.

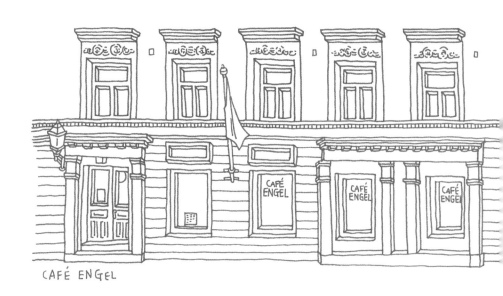

CAFÉ ENGEL

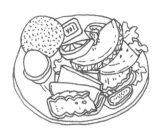

롤빵, 삶은 계란, 치즈 두 종류, 햄 두 장, 버터,
오이, 상추, 과일 (오렌지, 토마토, 메론, 수박, 파인애플)

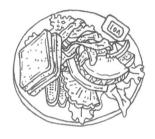

토스트 두 개, 스크램블 에그, 베이컨 다섯 장,
버터, 오이, 상추, 똑같은 과일

사과 안 먹는거
다 알아.

아-

어떻게
알았지!

→ 원래 과일 잘
안 먹는 사람

↳ 원래 과일 많이 먹는 사람

딸기잼

오렌지주스

커피
(더 달라면 더 주는)

후우-
완전 배불러.

다음엔 다른
메뉴로 먹어
봐야지.

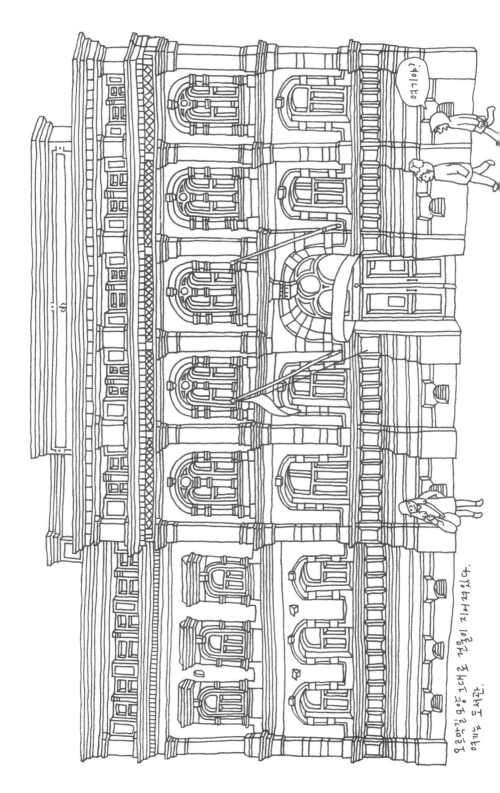

Rikhardinkadun Kirjasto

리크하딘카투 도서관Rikhardinkadun Kirjasto에 도착해 자리를
잡으려고 이리저리 돌아다녔다. 열람실처럼 보이는 곳에
들어가려다, 다들 엄청난 침묵 속에서 공부 중이라 차마
들어갈 수가 없었다. 다시 방황하다가 우연히 창가 쪽
자리를 발견하고 냉큼 앉았다. 여행지의 도서관을 가는 것은
우리가 좋아하는 일 중 하나다. 멋진 도서관도 구경하고
여행지에서 느꼈던 감정도 정리하면서 시간을 보낸다.
마치 그곳에 사는 것처럼 일상을 경험해보는 것도 여행을
즐기는 또 하나의 방법이 된다.

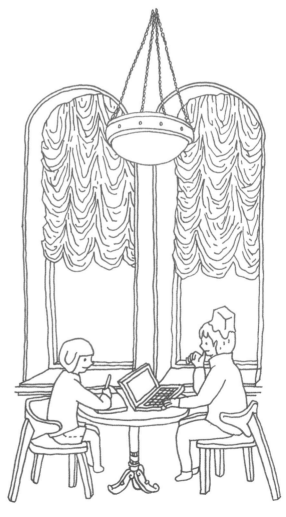

Brooklyn Café

브루클린 카페Brooklyn Café에 앉아 작업하고 있자니,
익숙한 한국말이 들린다.

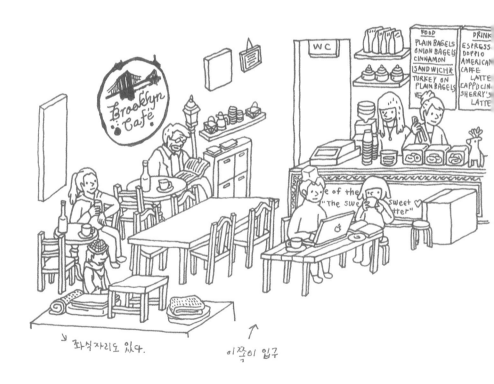

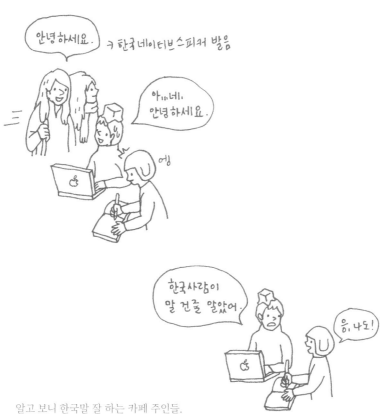

알고 보니 한국말 잘 하는 카페 주인들.
둘은 자매라고 한다. 싱호리와 파르크에게도
한국어로 말을 걸었다고 한다.

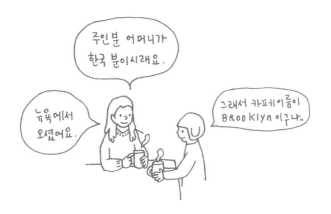

Hakaniemen Kauppahalli

여기는 하카니에멘 카우파할리Hakaniemen Kauppahalli.
붉은 벽돌이 멋스러운 재래시장이다.

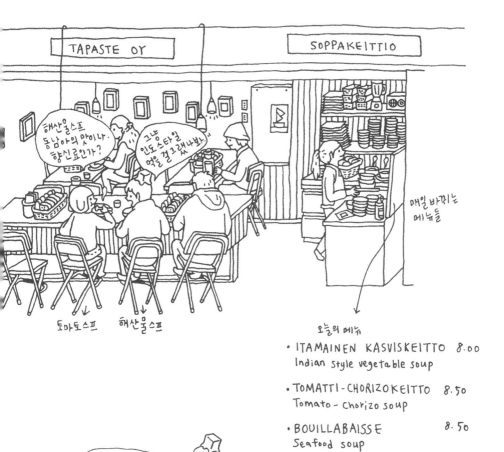

• ITAMAINEN KASVISKEITTO 8.00
 Indian style vegetable soup

• TOMATTI-CHORIZOKEITTO 8.50
 Tomato-chorizo soup

• BOUILLABAISSE 8.50
 Seafood soup

1층에 스프 가게 소파케이티오Soppakeittio가 있다. 맛있다는
이야기를 들어서 오늘 점심은 여기서 먹기로 했다. 커다란
사발에 스프가 한가득 나오는데 정말 양이 많다. 결국 다
못 먹고 남겼다. 다른 손님 보니 한 그릇씩 뚝딱 뚝딱. 우리
입맛엔 별로였던 해산물 스프가 제일 인기 있는 메뉴라고 한다.

Alvar Aalto-Säätiö

오늘은 알바알토스튜디오Alvar Aalto-Säätiö를 구경 가려고
모처럼 아침 9시에 일어났다. 일찍 일어나는 훈버터와 달리
여행 와서도 늦잠 자는 나… 어느덧 여행 기간이 딱 반 지났다.

남은 기간이 그리 짧지는 않았지만 왠지 마음이 조급해졌다.
앞으로는 꼭 일찍 일어나서 하루를 길게 살아야지.

알바알토스튜디오는 실제로 알바 알토가 설계하고 사용했던 곳으로, 지금도 설계 사무실로 이용 중이다. 일을 하는 곳이니 아무 때나 관람을 할 수는 없고 사전에 이메일로 예약해야 한다. 한 번에 최대 스무 명까지만 볼 수 있다. 예약한 뒤 오전 11시 30분까지 작업실로 가면 한 시간 정도 가이드 투어가 진행된다. 요금은 어른 한 명에 17유로.

헬싱키 시내에서 트램을 타고 20-30분 정도 가야 한다.
도착한 동네는 한적하고 조용한 주택가. 30분이나 일찍
도착해버려서 근처 바닷가를 산책했다. 나무를 많이 심은
바닷가는 정말 아름다웠다. 막 비가 그친 뒤라 공기도
상쾌하고 산책하기 아주 좋은 날씨.

붉은 벽돌과 나무창틀, 문이
잘 어울리는 집

거의 모든 집이 단독 주택인데, 모두 다르게 생겼다. 담은
아주 낮거나 없다. 울타리로 대체한 정도. 꾸며놓은 정원까지
볼 수 있었다. 재미없는 디자인의 높은 아파트 틈에서 살다보니
낮은 건물, 다양한 디자인의 건물은 언제나 좋다.

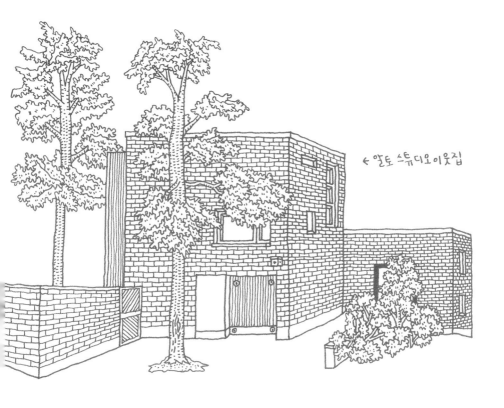

← 알토 스튜디오 이웃집

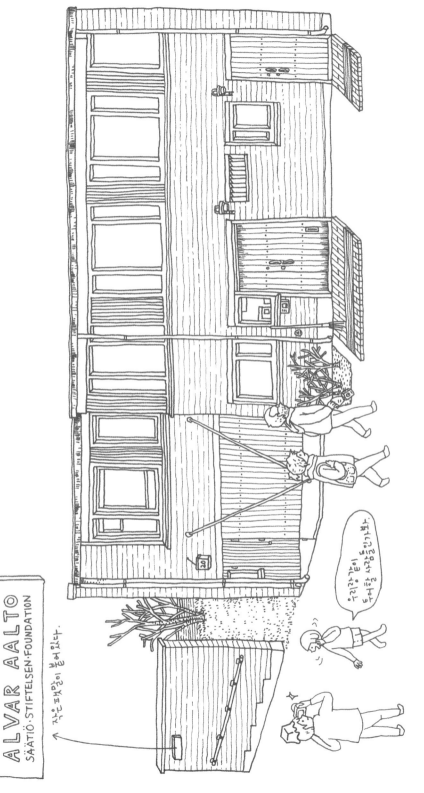

건물 앞에 도착하니 가이드가 문을 열고 맞아준다.
들어가면 코트나 가방을 보관해두고 바닥이 더러워지는 것을
방지하기 위해 비닐 발싸개를 한다. 오늘은 우리까지 모두
다섯 명이 투어 대기 중.

우리를 안내해준 가이드.

～～년도에 ～ 했고,
～～ 년도에 …..

자꾸 바닥을 보고
말씀하신다.

1층의 알바 알토 관련 책자와 영상이 전시된 방을 지나
주방으로 갔다. 부인 아이노 알토의 아이디어에 따라
만들었다고 한다.

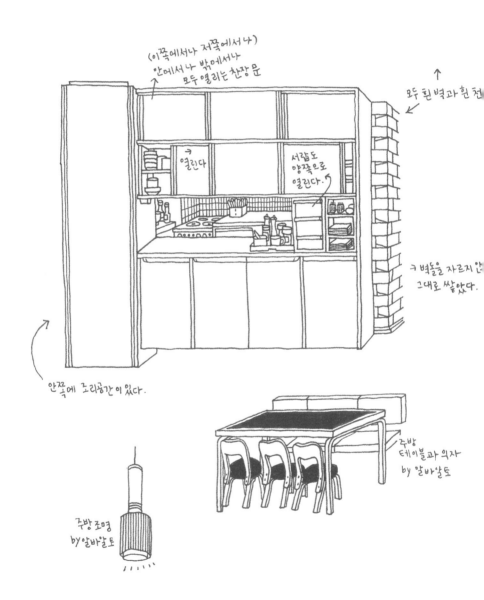

(이쪽에서나 저쪽에서나)
안에서나 밖에서나
모두 열리는 찬장 문

↑
모두 흰 벽과 흰 천

열린다

서랍도
양쪽으로
열린다.

→ 벽돌을 자르지 않고
그대로 쌓았다.

↑
안쪽에 조리공간이 있다.

주방
테이블과 의자
by 알바알토

주방 조명
by 알바알토

2층에 올라가니 실제 사무실 공간이 나왔다. 사무실 안에는
알바 알토가 디자인한 건물의 모형이 여럿 있었다.

환하게 창문이 여러 개 나 있는데,
동쪽은 높고 서쪽은 그보다 낮다.
빛이 더 잘 들어오게 하기 위해서라고 한다.

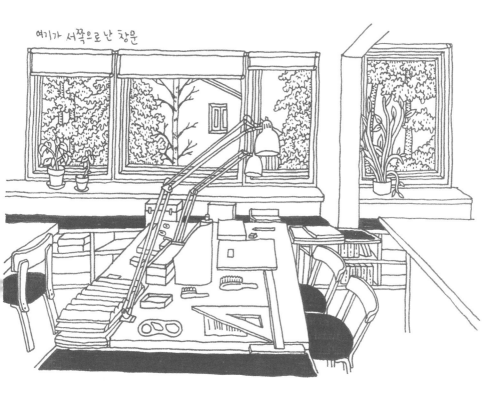

여기가 서쪽으로 난 창문

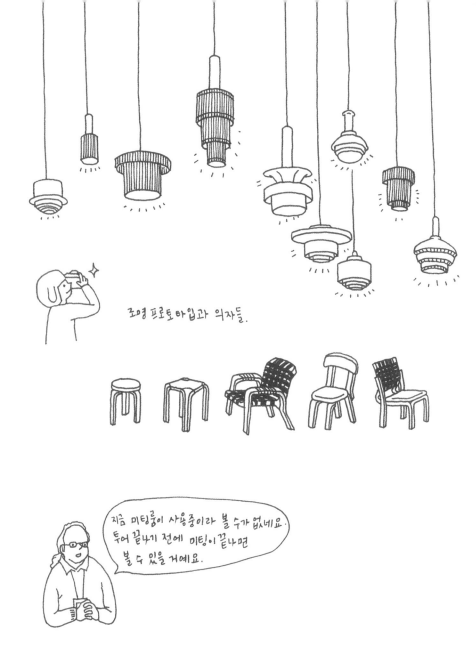

조명 프로토타입과 의자들.

지금 미팅룸이 사용중이라 볼 수가 없네요.
투어 끝나기 전에 미팅이 끝나면
볼 수 있을 거예요.

하지만 우리가 떠날 때까지 미팅은 끝나지 않았다.

뒤뜰. 이 벽을 스크린 삼아 영화를 봤다고 한다.

Café Gran Delicato

스튜디오에서 나오니 비가 추적추적 내린다. 트램을 타고
다시 시내로 돌아오자 비는 그친 대신 찬바람이 쌩쌩.
건물 코너 1층에 있는 카페 그랑 델리카토Café Gran Delicato에 갔다.

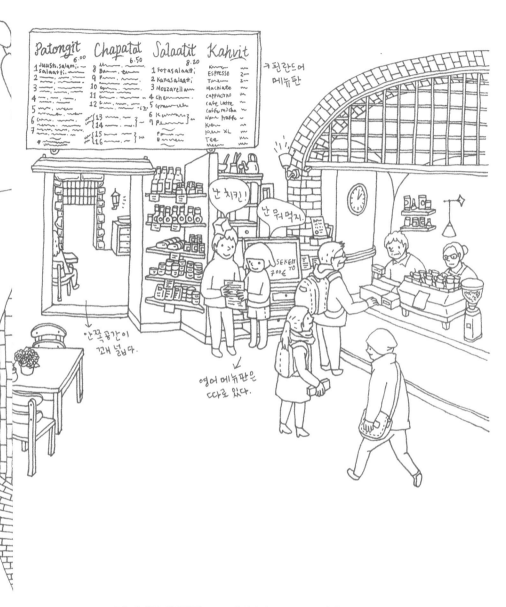

4번 바게트 샌드위치Feta, Grilled chicken, Tomato, Salad, Pesto,

10번 치아바타 샌드위치Graviera Cheese, Grilles artichoke, Egg plant,

Tomato 그리고 XL사이즈 카페라테와 오렌지 주스 주문!

가게에 들어서자마자 눈에 띄는 조명 발견!
그릇, 조명, 주방용품, 의자, 테이블 등
종류도 다양해서 구석구석 보물찾기하는
재미가 쏠쏠하다.

결국 주전자는 좀 더 둘러보기로…

Marimekko

화려한 색감과 선명한 프린팅으로 시선을 사로잡는 핀란드의
패브릭 브랜드 마리에코. 원단은 물론, 그 원단으로 제작된
옷, 가방, 앞치마, 우산, 티타월 등 다양한 제품과 원단의 패턴을
이용한 그릇 등 다양한 물건을 구입할 수 있다. 핀란드어로
마리Mari는 여자 아이의 이름, 메코mekko는 드레스니
마리메코는 '마리의 드레스'라는 뜻이다.

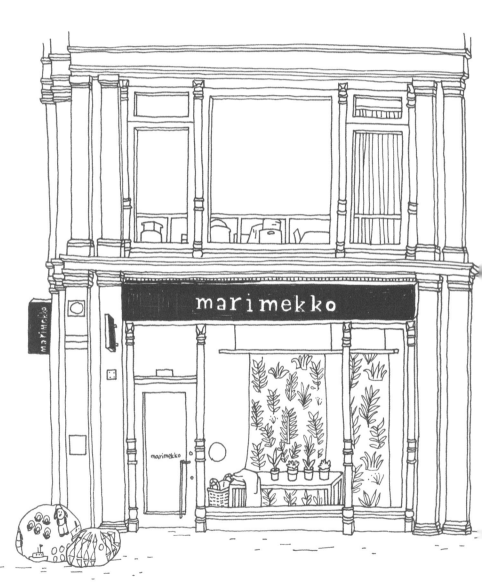

우리 집에 있는 마리메코 제품과, 결혼할 때 마리메코
한국 매장에서 구입한 원단으로 만든 이불보와 쿠션 커버.
조각조각 여러 패턴이 들어 있어 잘라 쓰기 좋았다.

네모난 접시

커피잔

라인 드로잉이 멋진
동그란 접시

티 타월
(두 개가 세트)

Vanhaa Ja Kaunista

또 다른 중고품 가게 반하 야 카우니스타Vanhaa Ja Kaunista는 숙소에서 100미터도 안 되는 곳에 있다. 예전에 헬싱키에 왔을 때도 구경 온 곳이다. 주인 할머니도 좋고 가게 정리도 잘 되어 있어서 기억에 남았는데, 마침 숙소가 이 근처라 신기했다.

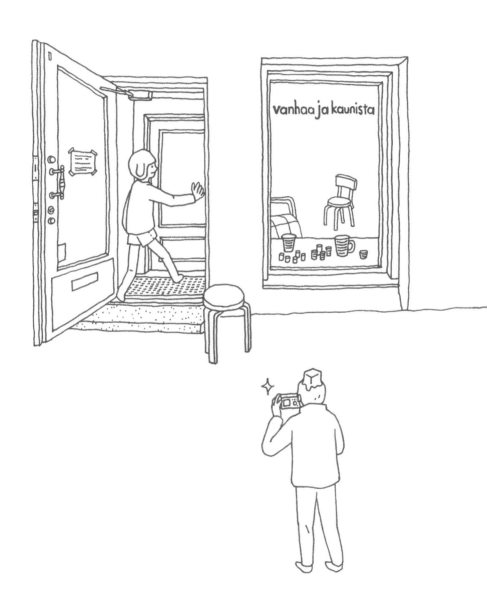

마리메코에서 판매하는 천을 조각조각 잘라 만든 이불보가
정말 예뻤다. 주인 할머니의 딸이 직접 만든 것이라고 한다.
지금은 팔지 않는 천이라 가격이 생각보다 비싸서 사지는
못했다. 지난 번 여행 때도 비싸서 못 샀다.

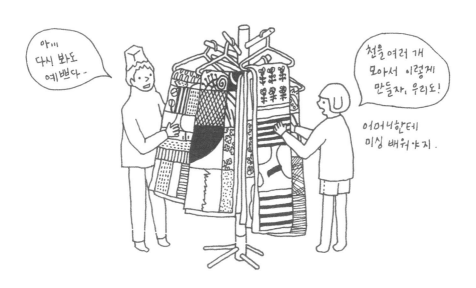

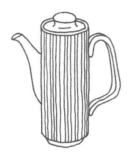

이렇게 생긴 찻주전자도 세트.
흰 도자기에 길게 홈이 파여 있다.

흰색 컵과 검정색 컵받침.
2세트에 50유로 ≒ 7만 원.

타피오 비르칼라Tapio Wirkkala가 디자인한 컵과 찻주전자도
발견했다. 싱호리네 집에 있던 컵이다. 독일 도자기 회사
로젠탈Rosenthal의 베리에이션Variation 시리즈로 지금은
단종되어 나오지 않는다. 너무 예뻐서 우리도 사가기로 했다.

이 컵!
여기 있어!

딱 두 개 남았네.
우리가 사자 —

오예!

이곳은 사전에 전화나 이메일로 예약을 한 사람에게만
가게를 개방하고 있다고 한다. 푸근한 인상의 주인 할머니는
우리가 고른 컵의 디자이너에 관한 책을 찾아서 보여주며
설명까지 해주었다. 짧은 영어 실력으로 할머니의 설명을
알아들을 수 없어 뒤늦게 타피오 비르칼라에 관해 찾아보았다.

TAPIO WIRKKALA

디자이너이자 다양한 소재를 다루는 조각가로도 활동한
타피오 비르칼라는 헬싱키 미술대학을 졸업하고 유리 공모전에서
입상한 뒤 이탈라에서 디자이너로 일하게 된다. 재능을 발휘해
조각 작품 같은 그릇을 만들어냈고, 로젠탈과 작업할 때는 도자기
제품을 많이 남겼다. 이탈라에서의 첫 작업 타피오 시리즈는 지금도
생산되지만 지금은 단종되어 중고품 가게에서만 만나볼 수 있는
그릇도 있다. 우리가 찾아낸 베리에이션 주전자와 컵도 그 중 하나.

iittala

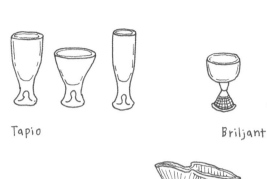

Tapio

Briljant

Ultima Thule

녹아내리는 빙하의
모습을 표현했다.
유리의 투명한 소재감과
자연에서 얻은 영감이
만나 올록볼록 물방울
조각 같은 아름다움이
정말 잘 표현된 작품이다.

porcelaine noire

Leaf Bowl

pollo vase

Helsinki Secondhand

헬싱키 세컨드핸드 Helsinki Secondhand는 숙소에서는 좀
멀었지만 제일 자주 간 중고품 가게다. 꽤 큰 창고형 가게로,
작년 여행에서 사온 그릇은 모두 여기에서 구입했다.

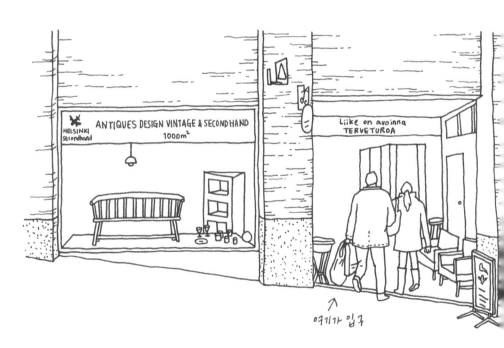

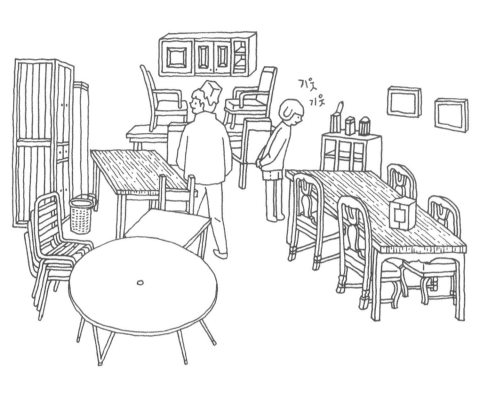

주인인 얀Jan은 뭔가 전형적인 핀란드인 이미지로, 말이 없고 잘 웃지 않는 무뚝뚝한 사람이지만 그냥 그대로 이 중고품 가게랑 잘 어울린다. 싱호리가 가게 단골이라 우리가 그릇을 살 때도 할인을 많이 해주었다.

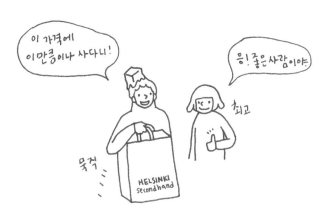

HELSINKI
secondhand

JAN LIND^RBOOS
TEL. +358 50 432 9013

KORKEAVUORENKATU 5
FIN-00140 HELSINKI
TEL. SHOP +358 50 432 9013
helsinkisecondhand@gmail.com
www.helsinkisecondhand.fi

307 8706
RETRO # DESIGN # VINTAGE

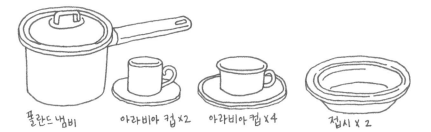

폴란드 냄비　　　아라비아 컵x2　　아라비아 컵x4　　　접시 x 2

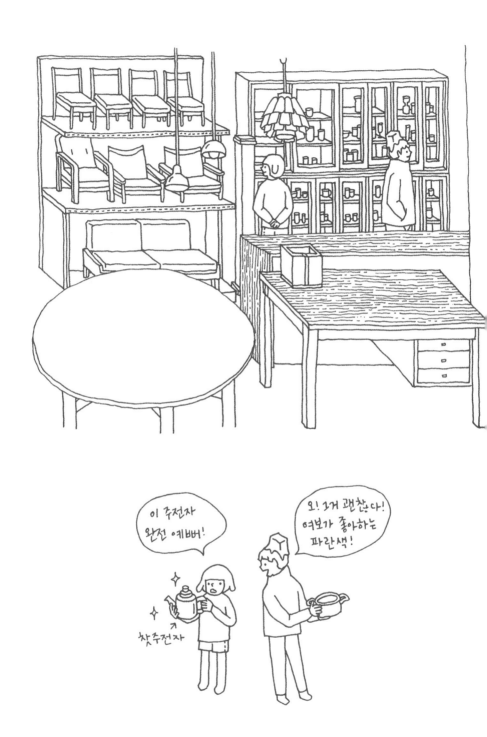

두세 번을 더 들락거린 뒤에 결국 산 것은 주전자 한 개와
부탁 받은 컵 두 개. 아라비아핀란드 찻주전자. 전부 다 해서
65유로, 약 9만 4,000원이다.

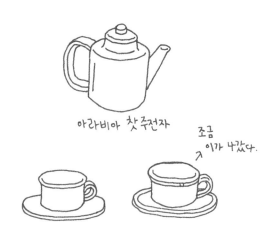

아라비아 찻 주전자

조금
↗ 이가 나갔다.

KAJ FRANCK

지난 번 아라비아 건물에서 구입한 이탈라 컵과 중고품
가게에서 구입한 아라비아핀란드 주전자는 알고 보니
한 디자이너의 작품이었다. 바로 핀란드를 대표하는
또 한 사람의 디자이너 카이 프랑크Kaj Franck. 기능적이고
실용적인 제품을 추구했던 카이 프랑크는 사용자가 기존에
가진 테이블웨어에 새로 추가해도 잘 어우러지는 디자인을
했다. 장식적 요소 없이 색과 단순한 형태만으로 이루어진
그의 제품에는 오래 사용해도 질리지 않고 쓰도록 하기 위한
노력이 담겨 있다. 1950년대 디자인이 거의 원형 그대로
꾸준히 사랑받는 것만 봐도 그가 얼마나 좋은 디자인을
했는지 알 수 있을 것이다.

i iittala

카르티오Kartio 시리즈. 투명한 유리에 다양한 색을 더한 것이 특징이다. 초기 모델은 현재 모델보다 두께가 더 얇았다. 쌓아서 보관할 수 있는 디자인.

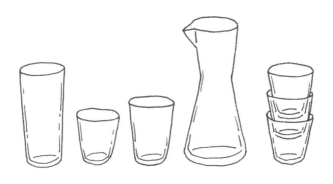

ARABIA

티마Teema 시리즈. 역시나 아기자기한 색감과 단순한 형태가 특징인 도자기 그릇. 이것 또한 쌓아두기 편한 디자인이다.

4월 26일. 모처럼 날씨가 좋아 동네 산책을 했다.
헬싱키대성당까지 걷는데 웬일인지 성당 앞에 평소와 달리
사람이 잔뜩 모였다. 크레인에 무대에 이런저런 행사를
준비하는 사람, 구경하는 사람, 마치 대학교 축제 같다.

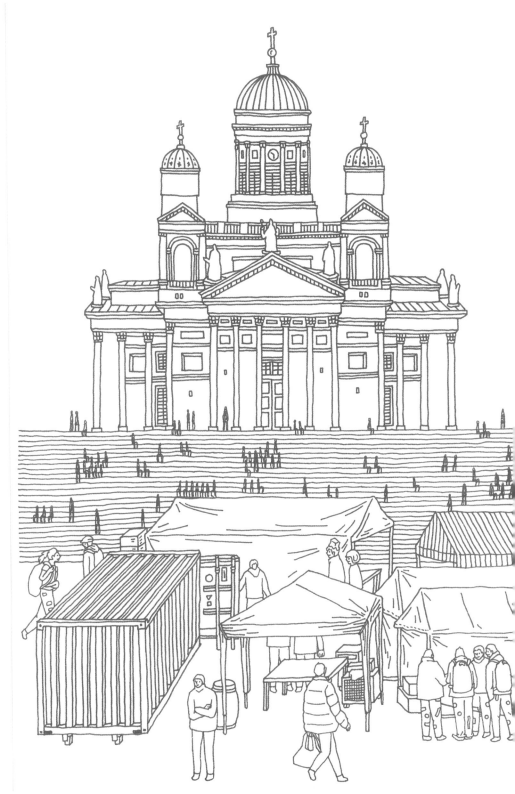

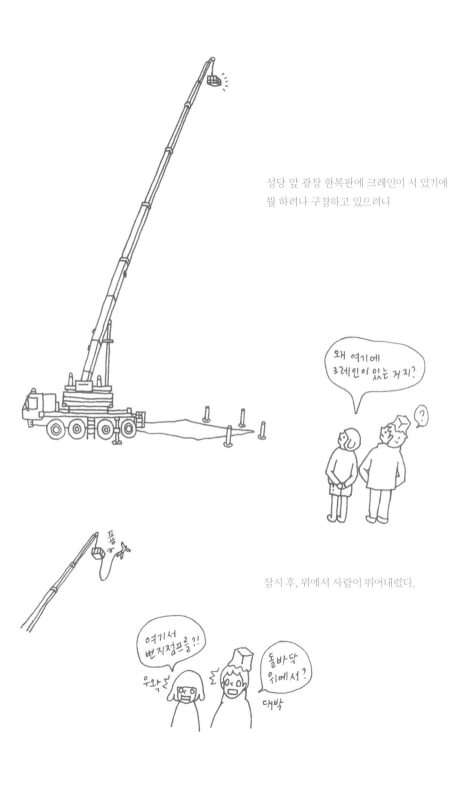

성당 앞 광장 한복판에 크레인이 서 있기에
뭘 하려나 구경하고 있으려니

왜 여기에
크레인이 있는 거지?

잠시 후, 위에서 사람이 뛰어내렸다.

여기서
번지점프를?!

우왁

돌바닥
위에서?

대박

한쪽에선 운동을 가르쳐준다. 스타워즈
코스튬플레이를 한 사람들도 있다.

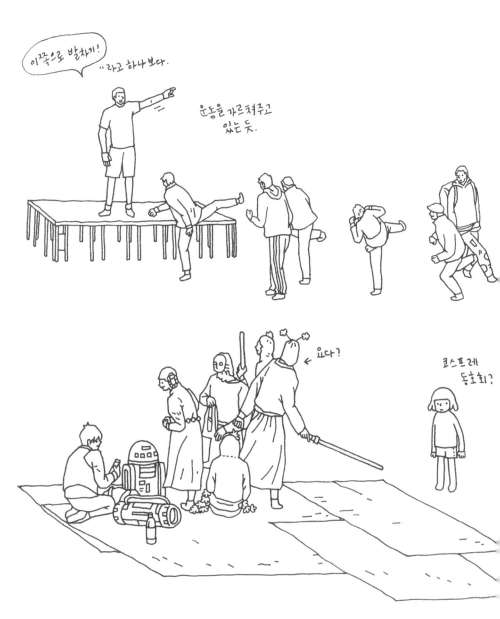

4월 30일. 노동절 하루 전날인 오늘이 축제의 절정.
헬싱키 시내가 떠들썩할 거란 이야기를 듣고 집을 나섰다.

항구 쪽 광장 카우파토리Kauppatori에 갔더니 정말 사람이
많았다. 노점상도 많고, 평소와 달리 엄청나게 활기찬 모습이다.
노천 식당, 장난감 가게, 불량식품 같은 젤리 가게, 츄러스,
크레페, 햄버거, 통조림, 딸기 가게, 벌써부터 술을 마시고
다니는 사람, 어린 아이부터 나이 지긋한 할머니, 할아버지까지!
거의 모든 헬싱키 사람이 나온 것 같다.

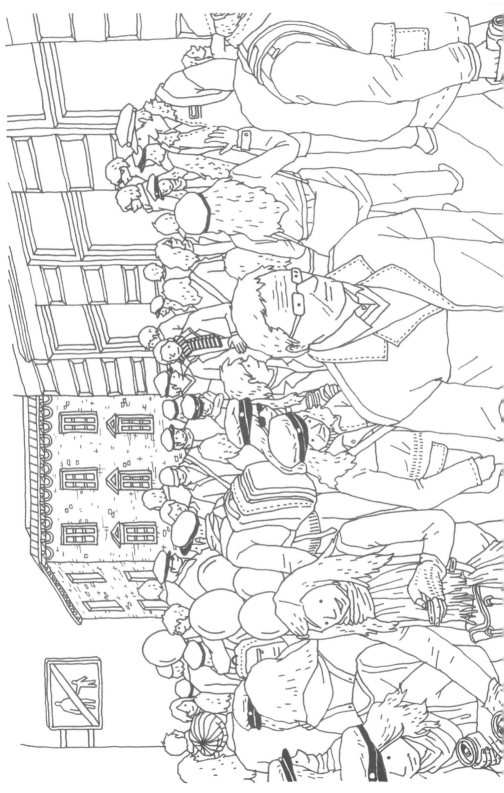

음료수파는 할머니

1. HAVUKAINEN
HIEKKANIAHN
I HAVUKAINEN

야채가게

길에서 풍선 파는 사람도 자주 보인다.
맥주뿐 아니라 와인이나 샴페인도 종종 마신다.
그래서 작업복에 와인잔이 달려 있었나 보다.
목에 알록달록한 색줄을 걸고 다니기도 한다.

잔디밭이 있는 곳이면 어디든
피크닉을 즐기는 사람들.

↳빠질 수 없는 술

세 시 쯤 항구 앞 노천 식당으로 밥을 먹으러 갔더니
이미 철수 중이다. 어디로 갈까 하다가 근처 재래시장에서
케밥을 먹었다. 즐거워하는 사람들 틈에서 덩달아 기분이 좋아
맥주도 한 잔! 2인분 같은 케밥 세트를 두 개나 시켜 어쩔 수
없이 남은 음식은 포장했다.

4월 30일 저녁 6시에는 광장 분수의 동상 머리에 모자 씌우기
행사를 한다. 카페에서 커피 한 잔 하며 시간을 때우다
6시에 맞춰 광장 분수로 가니 동상은 이미 모자를 쓰고 있었다.
그리고 행사를 보려고 모여든 엄청난 사람들! 트램 정류장
위에까지 올라갔다. 인파를 뚫고 앞으로 나아가기 어려울 정도다.

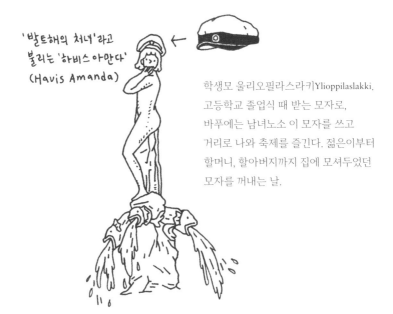

'발트해의 처녀'라고
불리는 '하비스 아만다'
(Havis Amanda)

학생모 울리오필라스라키Ylioppilaslakki.
고등학교 졸업식 때 받는 모자로,
바푸에는 남녀노소 이 모자를 쓰고
거리로 나와 축제를 즐긴다. 젊은이부터
할머니, 할아버지까지 집에 모셔두었던
모자를 꺼내는 날.

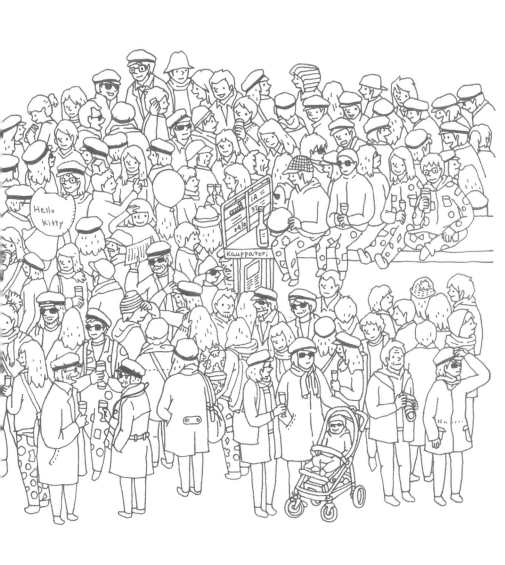

사람 사이를 헤치고 다니다 저녁 장을 본 뒤 집으로
돌아가려는데. 평소 밤 열한 시까지 하는 마트가 내일은
아예 안 연다고 한다. 내일이 노동절이라 여섯 시에 닫았다.

내일 식당도 모두 문을 닫으면 우린 뭐 먹나!
이런 생각에 마음이 조급해져서
꼭 장을 보고 싶어졌다.

하지만 여기도, 이미 영업종료.

여기저기 돌아다니다 드디어 문 연 곳을 발견. 이것저것
두둑하게 장을 보고 든든한 마음으로 집에 돌아왔다.

오늘은 노동절 당일. 이제처럼 사람들이
흰 모자를 쓰고 다니는 모습이 보기 좋다.

쉬는 날이라 노천 식당도 문을 안 열었을 줄 알았는데 오히려
어제보다 더 북적북적하다. 우리도 음식을 사서 바닷가에 앉아
먹기로 했다. 여러 식당을 모두 둘러보며 제일 마음에 드는 곳을
골라 보았다. 메뉴는 거의 비슷. 주로 생선 요리다.

음식을 받아서 어디로
갈까 고민하는데

생선을 도둑맞았다.

남몰래 생선을 노리던
갈매기한테!

Fish Plate

salmon, vendace, potato, vegetables.

Deep fried squid rings

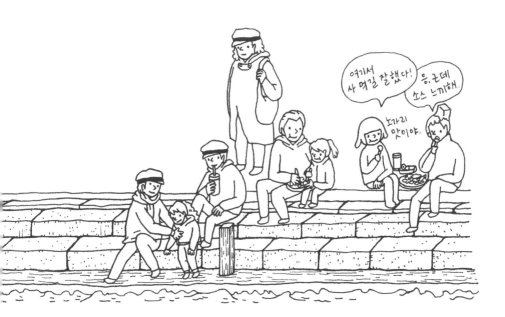

Suomenlinna

점심을 먹고 수오멘린나Suomenlinna 섬에 놀러가기로 했다.
근처 항구에서 교통카드로 수오멘린나 행 배를 탈 수 있다.
배를 타고 20여 분 정도 가면 도착하는 수오멘린나는
방어를 위해 섬 전체가 요새로 꾸며진 곳으로 지금은
공원처럼 이용한다.

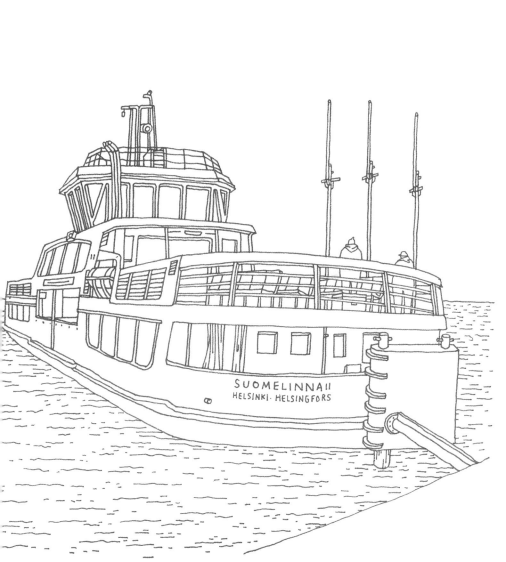

수오멘린나는 18세기 핀란드가 스웨덴의 통치 하에 있을 때
러시아를 견제하기 위해 만들어진 요새다. 건설 당시엔
스웨덴어로 요새라는 뜻인 스베아보리Sveaborg라고 불렸다.
바다의 섬을 연결해 건설했고 당시 유럽의 군사 건축의 모습을
잘 보여준다. 1808년 러시아에게 넘어가 비아포리Viapori라는
이름으로 바뀌었다가, 1917년 핀란드가 독립한 뒤 1918년에
수오멘린나로 바뀌었다. 수오멘Suomen은 '핀란드의'
린나linna는 '성' '요새'라는 뜻이다. 1991년 유네스코
세계문화유산으로 등록되었다. 길게 쌓은 성벽과 남은 요새의
흔적, 그리고 아름다운 자연이 어우러져 많은 사람이 찾는다.

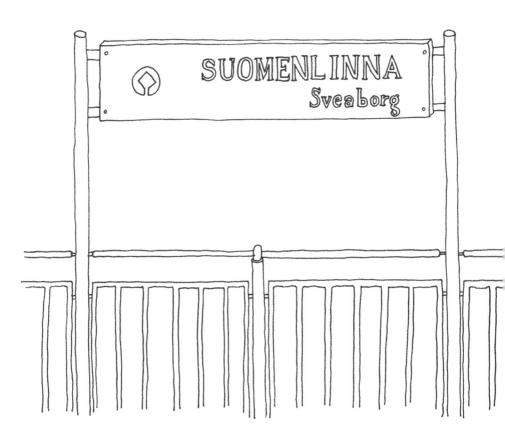

요새답게 여기저기 성곽, 참호, 대포가 있다. 전쟁을 위해
만들어진 섬이 지금은 평화롭고 한가하게 피크닉을
즐기는 사람으로 가득하다. 작고 소박한 시골 마을을
산책하는 기분이다.

언덕 위에 오르니 바다가 펼쳐지고 들리는 건
파도 소리, 바람 소리, 갈매기 소리뿐이다.
한참 멍하니 앉아서 바다를 바라보았다.

A

안그라픽스의 'A' 시리즈는 행복한 삶, 더 나은 삶을 추구합니다.
영역에 경계가 없고 자유로운 생각과 순의 경험을 존중합니다.
단순함을 위한 최소의 원칙하에 A6-A5-A4-A3로 나옵니다.

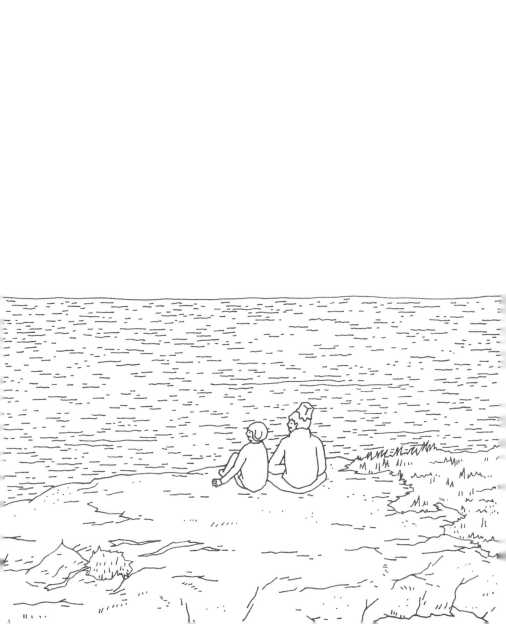

언젠가 소풍을 오자고 약속했지만 결국 다시 오지 못했다.
여행 중에 '다시 오자!' 하는 건 왜 잘 안 될까.

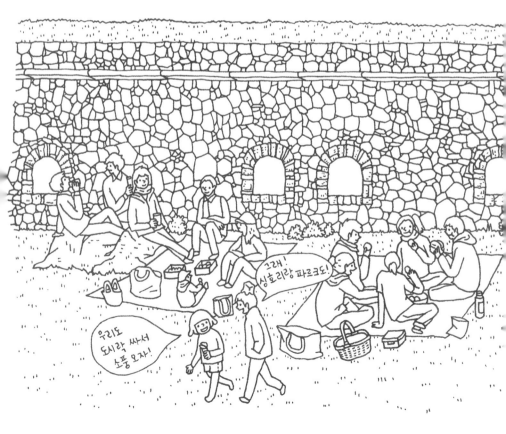

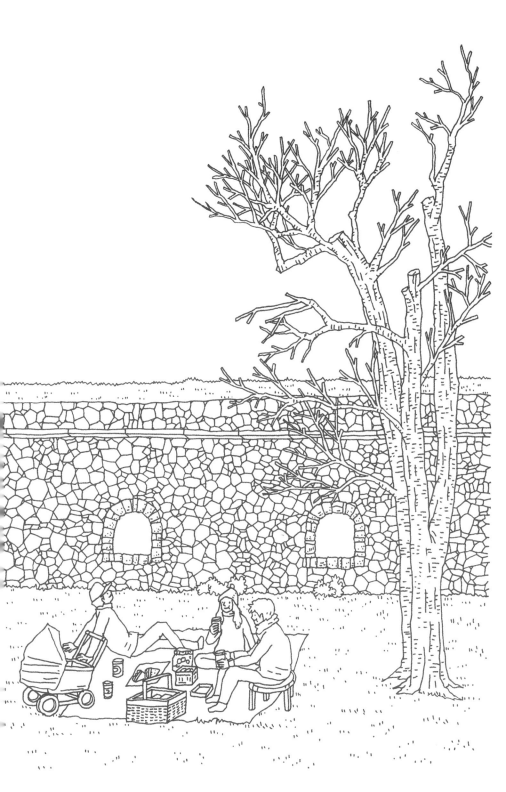

Moko Market & Café

여기는 갖가지 생활용품뿐 아니라 음료와 먹을 것도
판매하는 마켓 겸 카페 모코Moko Market & Café다.
높은 천장과 발랄한 인테리어, 넓은 좌석까지
모든 것이 마음에 드는 곳.

moko market
& Café

Lounas 11-14
Päivän Pasta € 9.30
Kylmäsavulohta herneitä
ja tuorejuustoa (hyla)

Päivän keitto € 7.90
Fenkoli-porkkanakeitto
ja persiljnöljy

게다가 음식도 맛있다.
런치 메뉴인 당근 스프와 연어 파스타.

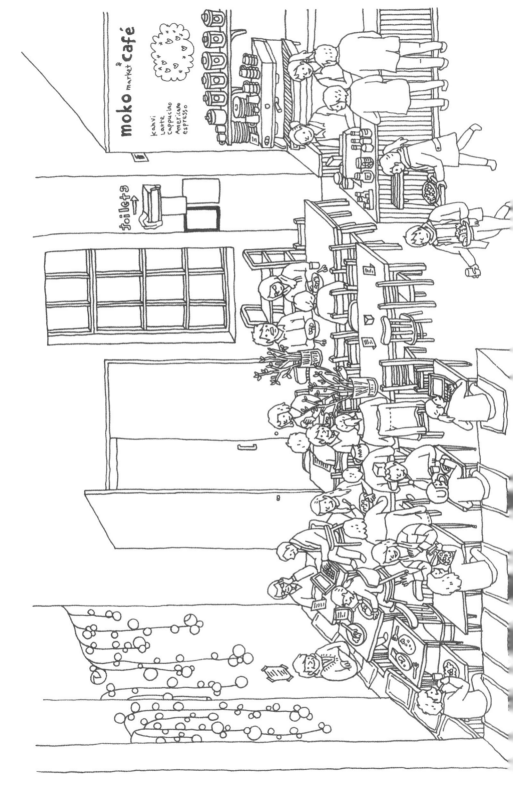

맛있고,
분위기도 좋고,
앉아서 작업하기도 좋은
MOKO CAFE!

……그래서 다음 날 점심에 또 갔다.

원하는 토핑을 골라 담는 샐러드

모자렐라 토마토 샌드위치

헬싱키에 처음 여행
왔을 때 가본 덴데
동네가 예뻤어.

모코에서 점심을 먹고
근처 동네를 산책하기로 했다.

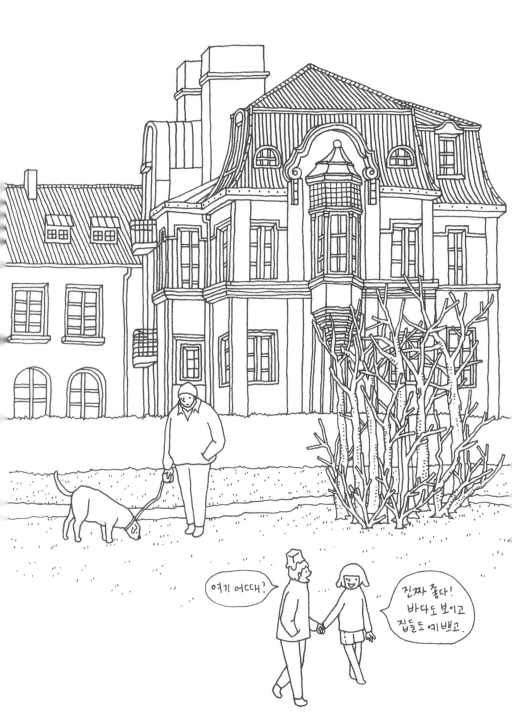

산책하다가 언덕 위 전망대에 올라갔는데
신났던 축제의 흔적이 널브러져 있고
한 쪽에선 환경미화원이 청소하고 있었다.

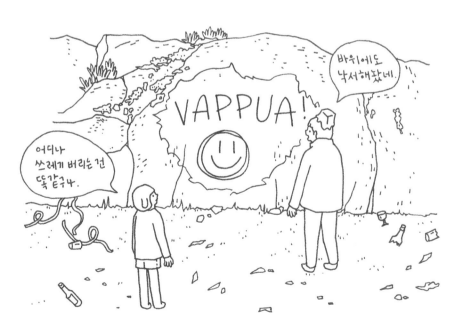

잔디밭에서는 새 무리가 일렬로 걸어가며 연신 바닥을
쪼아대고 훈버터는 새 사진을 가까이에서 찍으려고
이리저리 새를 몰았다.

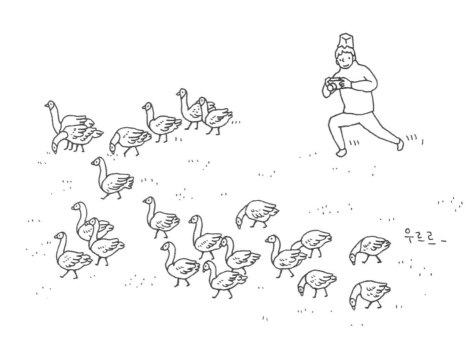

우르르―

훈버터를 피해 다니면서 바닥 청소하는 새들.

Café Ursula

바닷가를 걷다가 도착한 카페 우르슬라Café Ursula.
이곳도 물론 싱호리와 파르크의 소개로 알게 되었다.

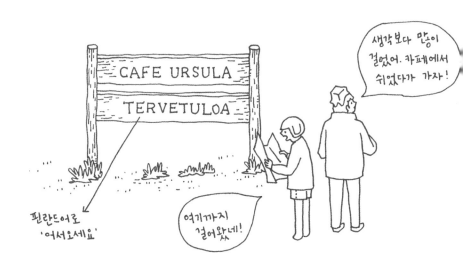

당시엔 몰랐는데 며칠 전에 인터넷 검색을 하다가 알게 된 사실. 영화 '카모메 식당かもめ食堂'의 3인방 사치에, 미도리, 마사코와 핀란드 아줌마가 바다를 바라보며 앉아 있던 카페가 바로 이곳이었다. 바람만 심하지 않으면 우리도 야외에 앉을 텐데 아쉽지만 실내에 앉기로 했다. 실내에서도 바다가 보인다. 몸을 녹이려고 카푸치노를 마셨다.

그렇게 해서 사온 머랭은······.

하지만 맛만 보고 그 뒤로 아무도 먹지 않아 버려지고 말았다.

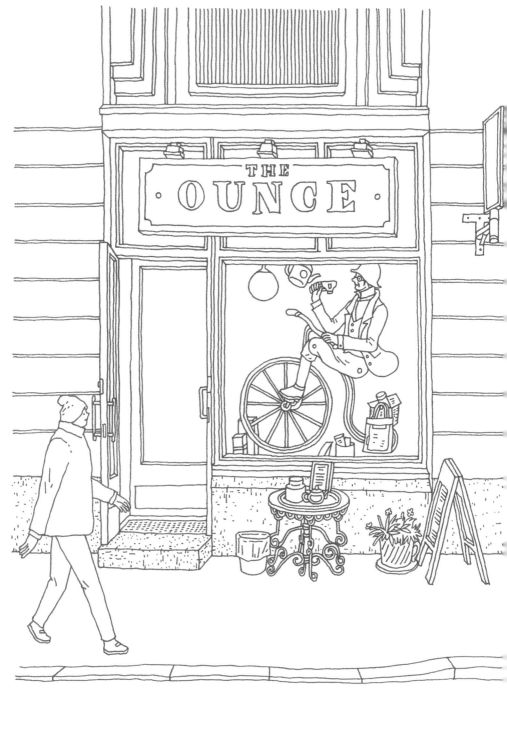

Ounce

오운스Ounce라는 곳으로 찻잎을 사러 갔다. 헬싱키에서
'차 맛'에 눈뜬 훈버터를 위해. 이것저것 보고, 향도 맡고,
마음에 드는 찻잎 두 개 구입. 원하는 무게만큼 살 수 있다.
이렇게 찻잎을 직접 사보는 건 처음이다.

어느덧 숙소 체크아웃 하는 날이 되었다.
짐 챙기고 청소하고 쓰레기 비우고.

·MERITULLINKATU· → 핀란드어

·SJOTULLSGATAN· → 스웨덴어

진짜 우리 집도 아닌데 왠지 아쉽다. 집주인은 핀란드의
산타 마을 라플란드Lapland를 여행 중이라 또 만나지 못했다.
오늘부터 남은 기간 동안은 싱호리네 집에서 묵는다.
메리툴린카투, 안녕.

싱호리네 집

싱호리와 파르크는 헬싱키 시내에서 트램을 타고 20분 정도
가면 나오는 동네인 아라비아에 산다. 바닷가 바로 옆의
주거 단지인데, 역시나 한국의 아파트와 달리 각기 다르게 생긴
낮은 건물이 모여 있다. 해가 잘 들게 하기 위해 창문이 크다.
해가 좋을 때는 테라스에 나와 식사하는 사람들을 볼 수 있다.

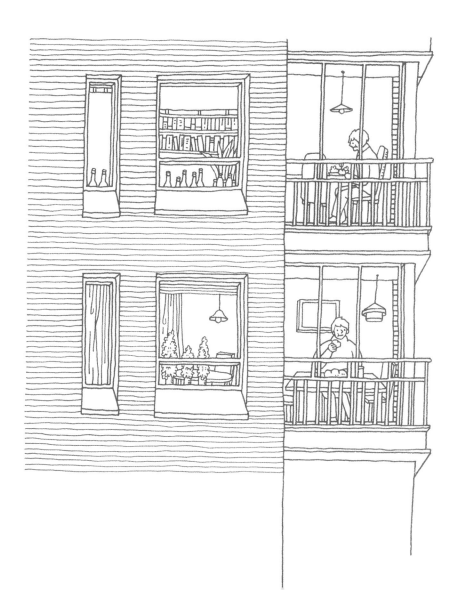

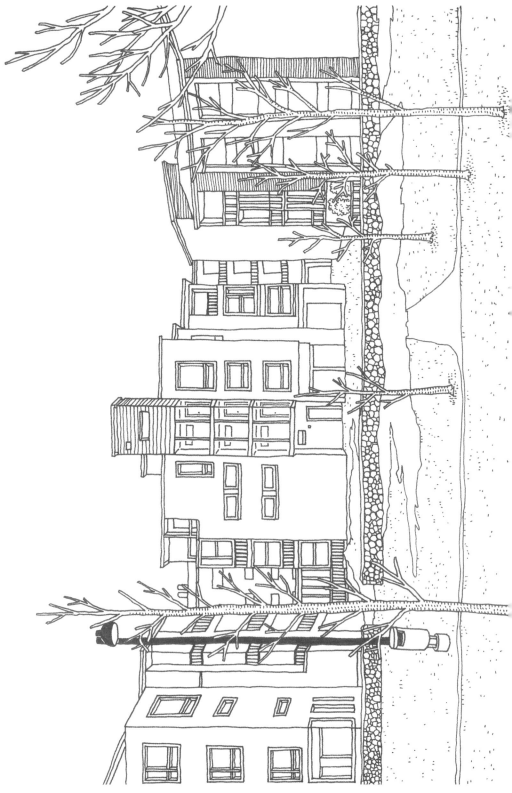

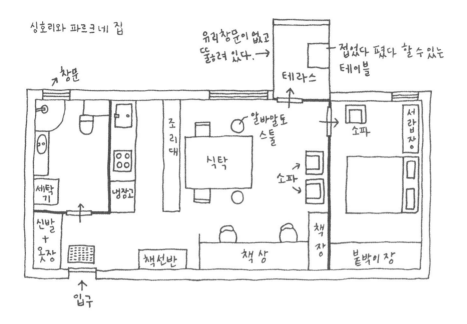

싱호리와 파르크네 집

유리창문이 없고
뚫려 있다. →

접었다 폈다 할 수 있는
테이블

↗창문

테라스

소파

서랍장

조리대

알바알도
스툴

식탁

소파

세탁기

냉장고

책장

신발
+
옷장

책선반

책상

붙박이장

↑
입구

아침에 일어나 멍하니 창밖의 바다를 바라보니 아무 생각도
들지 않아 좋았다. 새삼 내가 정말 외국에 있구나… 싶었다.

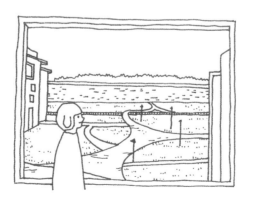

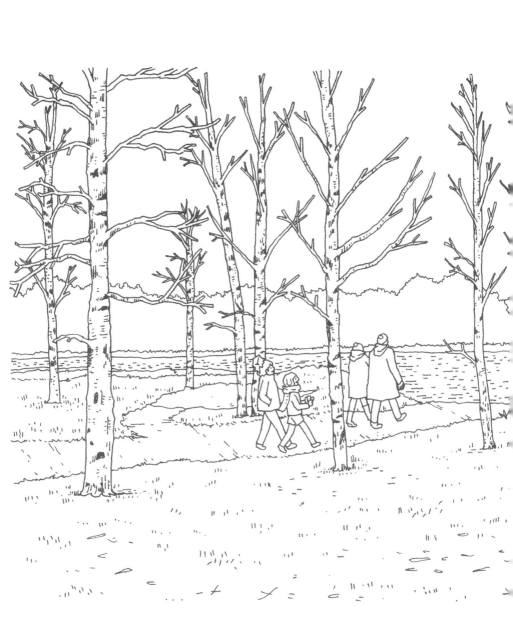

차도 많이 안 다녀서 조용하고 바다와 숲이 있어
산책하기도 좋은 곳이다. 헬싱키에 온 지 이틀째 되던 날,
근처 숲으로 산책을 갔는데 아직 눈이 녹지 않은
자작나무 숲을 볼 수 있었다.

얼마 전 반죽기를 구입해 신이 난 싱호리가 여러 가지 빵을
만들어주었다. 주로 치아바타나 베이글을 만들었다. 빵집에서
파는 것만큼 맛있다. 그동안 먹기만 했던 베이글을 헬싱키에서
처음 만들어 보았다.

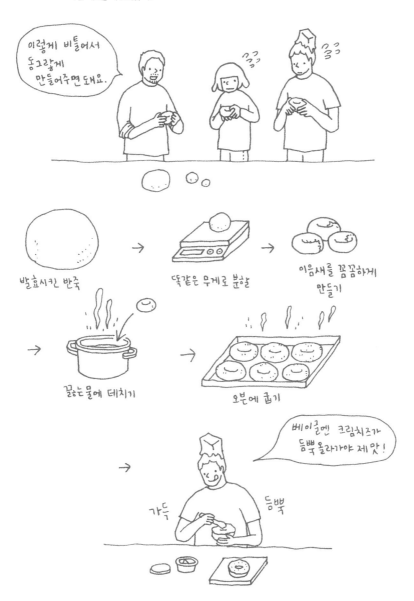

어느 날 저녁에 먹었던 단순하면서도 맛있게 빵 먹는 방법.

준비물은

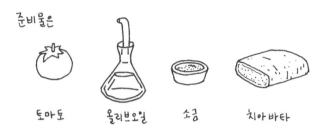

토마토 올리브오일 소금 치아바타

① 토마토를 2등분 해 준비한다. ② 빵에 토마토 속살을 문질러준다.

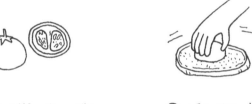

③ 올리브오일을 약간 뿌린다. ④ 소금도 약간 뿌린다.

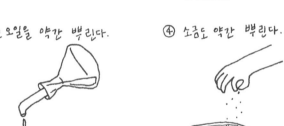

⑤ 먹는다. ⑥ 맛있다!

와우!

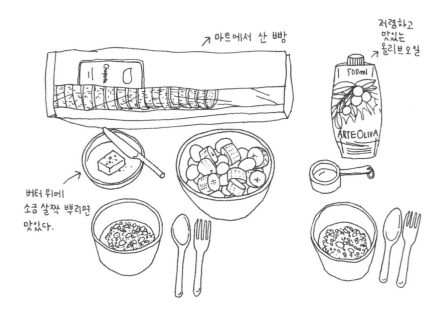

마트에서 산 빵

저렴하고
맛있는
올리브오일

500ml

ARTE OLIVA

버터 위에
소금 살짝 뿌리면
맛있다.

아침에는 주로 뮈슬리Müesli를 섞은 요구르트, 과일, 빵,
올리브오일을 먹었다. 가끔 계란프라이도 곁들이고. 뮈슬리는
요리하지 않은 통곡물, 말린 과일, 견과류 등으로 만든
시리얼이다. 보통 아침 식사 대용으로 우유나 요구르트에
섞어서 먹는다. 핀란드에는 다양한 뮈슬리 제품이 있다.

↓
우리가 제일 좋아하는 뮈슬리

Sauna

약 세 달 정도인 여름을 빼면 1년의 대부분이 밤이 긴
겨울이라 그런지 뜨뜻한 사우나Sauna가 일상인 이곳.
사우나의 어원이 '연기 속에서'라는 의미를 가진 핀란드의
옛말 '사부나savuna'라고 하니, 핀란드에서 사우나가 얼마나
중요한지 알 수 있을 것 같다. 공중목욕탕에만 있는 게 아니라
가정집, 주거 건물의 옥상이나 지하에 입주민 공동 공간으로
마련되어 있다. 사우나실 앞의 예약 종이에 원하는 시간과
집 호수를 적어두고 이용하면 된다.

전통 사우나는 나무를 이용하지만 현대식 사우나는 전기를
이용한다. 전기 스토브에 돌이 들어가 있고, 전기로 돌을
데워서 뜨거워지면 돌 위에 찬물을 부어 그 수증기로 찜질하는
방식이다. 물을 많이 부을수록 사우나 내부 온도가 상승.
사우나실 옆에는 야외 테라스가 있어, 사우나를 하다가 나가서
땀을 식히고 들어올 수 있다. 물론 알몸으로 나가는 것은 안 된다.

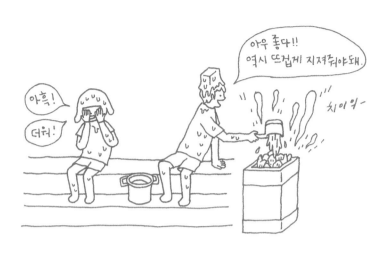

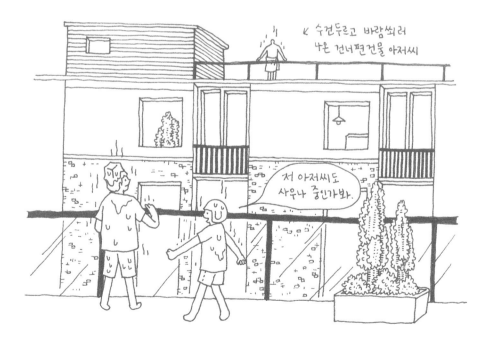

사우나를 하고 내려온 밤 10시. 해는 아직도 지지 않았다.
사우나 열이 식지 않아서 테라스에 나온 훈버터.

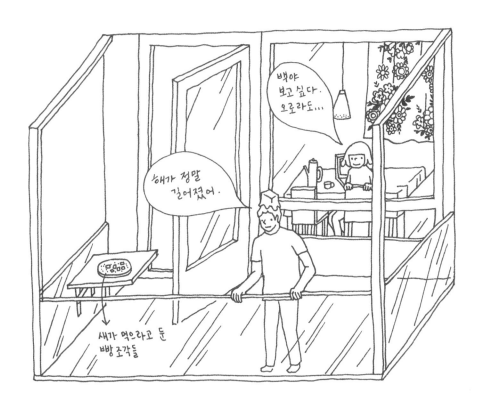

Tallinn

헬싱키에서 하루 이틀 정도 놀러가기 좋은 나라, 에스토니아
수도인 탈린Tallinn은 중세 시대 모습을 가장 잘 간직한 도시로
유명하다. 헬싱키 대성당 근처 인포메이션 센터에서 미리
배편을 예약해 두었다. 우리는 객실을 이용하지 않는
스타클래스 등급. 배 안의 시설을 자유롭게 이용할 수 있다.

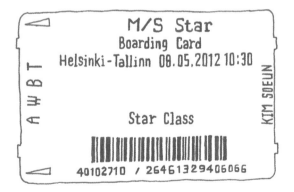

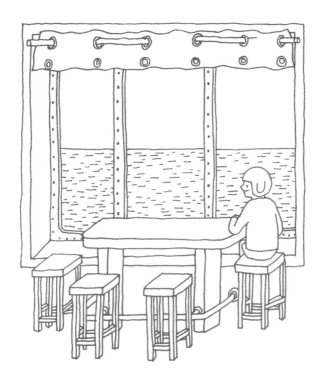

탈린에 가려고 아침 열 시에 항구에 도착했다. 우리가 타고
가는 배는 탈링크Tallink. 9층으로 이루어진 엄청나게 큰 배다.
침대방도 있지만 탈린까지 두 시간 밖에 안 걸리니
배 아무 데나 앉아서 가면 된다. 10시 30분 배인데 22분에
벌써 슬슬 출발한다. 배 안에는 스낵바, 슈퍼마켓, 술집, 면세점,
오락실, 패스트푸드 등 다양한 가게가 있고 무선 인터넷도 된다.

ESTONIA

정식 명칭은 에스토니아공화국Republic of Estonia이며
리투아니아, 라트비아와 함께 발트 3국이라고 불린다.
에스토니아어가 공용어이고 전체 인구의 30퍼센트 정도는
러시아어도 사용한다. 끊임없는 침략에 시달리다가 1991년
소련으로부터 독립하고 2004년 유럽연합European Union, EU에
가입했다. 수도인 탈린이 '덴마크의 도시'라는 뜻이니
침략의 역사를 짐작해 볼 수 있다. 옛 중세 시대 모습을
간직한 탈린의 구시가지 구역 바날린Vanalinn은 1997년
유네스코 세계문화유산으로 지정될 만큼 아름다운 곳이다.

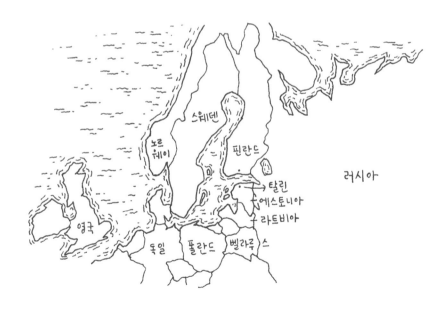

에스토니아 국기의 파랑은 하늘과 바다,
검정은 토지와 에스토니아의 힘들었던 시간,
흰색은 눈과 희망을 나타낸다.

발트의 길

1939년 8월 23일, 스탈린과 히틀러의 비밀 불가침 조약으로
구소련의 지배를 받게 된 에스토니아, 라트비아, 리투아니아.
조약 체결 50주년이 되는 1989년 8월 23일 7시, 발틱 3국에서
약 200만 명의 사람이 모였다. 에스토니아의 수도인 탈린의
톰페아Toompea 언덕에서, 리투아니아의 수도인 리가의
다우가바Daugava 강을 건너, 라트비아의 수도인 빌뉴스의
게디미나스 타워Gediminas Tower까지 자유의 노래를 부르며
서로 손에 손을 잡고 약 62킬로미터의 인간 띠를 만들었다.
라이스베스Laisves, 브리비바Briviba, 바바두스Vavadus. 언어는
다르지만 모두 한목소리로 자유를 노래했고, 평화 노래
혁명으로 구소련으로부터 독립을 이루어냈다. 그때 인간 띠가
만들어졌던 길을 '발트의 길Baltic Way'이라고 부른다.

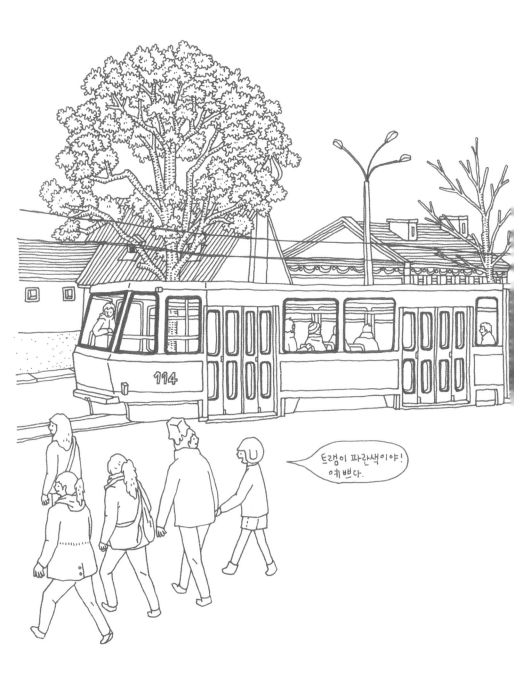

트램이 파란색이야!
예쁘다.

에스토니아에 도착하자마자 향한 곳은 바날린. 이 문으로
들어가면 구시가지 바날린이 시작된다. 마치 한옥 마을처럼
옛 모습 그대로 잘 간직한 건물로 가득하다. 작은 동네라서
한 바퀴 휙 둘러보는 데 반나절도 안 걸린다.

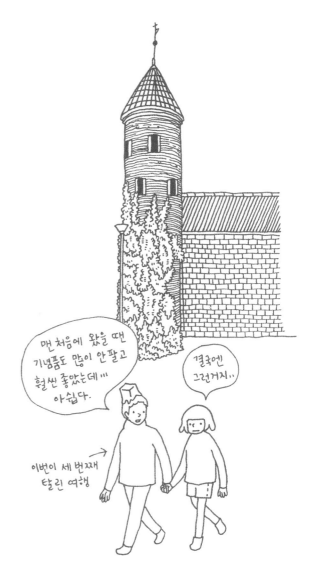

지금은 성벽마다 기념품 가게가 가득하고
음식점은 호객 행위를 하고 있다. 하도
사람들이 많이 찾으니 점점 상업적으로
변해가는건 어쩔 수 없나 보다.

Kompressor

호텔 체크인이 오후 두 시라서 일단 점심부터 먹으러 갔다.
파르크가 추천해준 팬케이크 집 콤프레서Kompressor.
서울의 팬케이크 집 인테리어는 대부분 아기자기하고 밝은데,
이곳은 대낮인데도 어둑어둑해 술집, 아지트 같은 분위기다.
실제로 맥주 한 잔 씩 마시는 테이블이 꽤 있다.

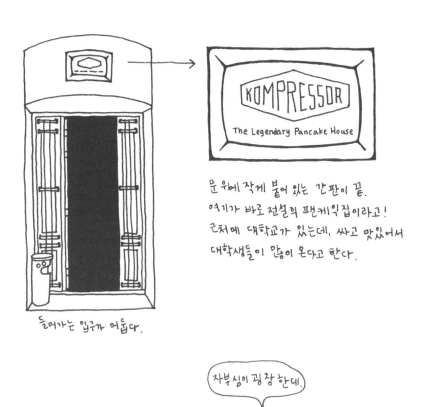

KOMPRESSOR
The Legendary Pancake House

문 위에 작게 붙어 있는 간판이 끝.
여기가 바로 전설의 팬케익집이라고!
근처에 대학교가 있는데, 싸고 맛있어서
대학생들이 많이 온다고 한다.

들어가는 입구가 어둡다.

자부심이 굉장한데.

메뉴는 에스토니아식 팬케이크와 디저트 팬케이크가 있다.
버섯이 들어간 에스토니아식 팬케이크, 블루베리 잼과
코티지 치즈가 들어간 디저트 팬케이크를 시켰다. 개당 4유로.
지금까지 먹었던 팬케이크와 달리 반죽이 얇아 크레페 같았다.

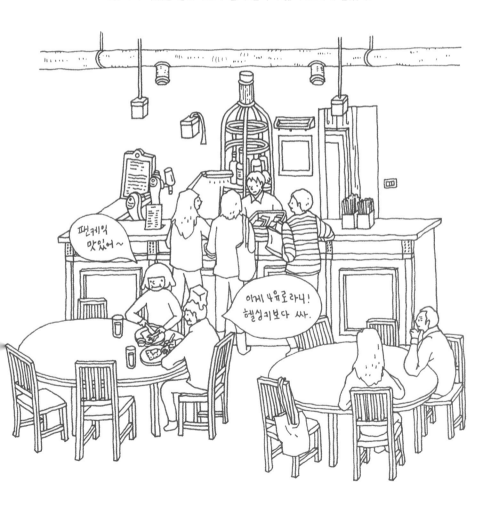

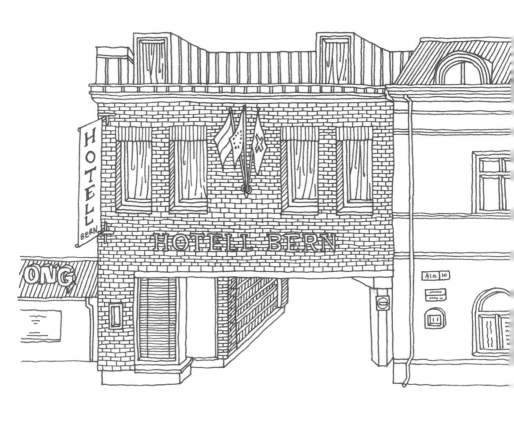

점심 먹고 호텔 베른Hotel Bern에 체크인. 바날리 안의 호텔을
예약하려다가 조금 더 저렴한 바날리 바로 밖에 있는 곳으로
예약했다. 호텔에서 바날리까지 걸어서 2-3분이다. 생각보다
위치도 좋고 내부도 깨끗하다.

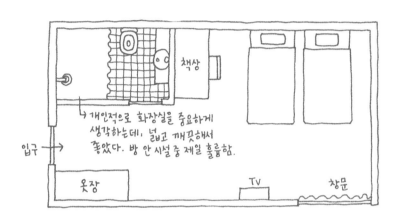

책상

↳ 개인적으로 화장실을 중요하게
생각하는데, 넓고 깨끗해서
좋았다. 방 안 시설 중 제일 훌륭함.

입구 →

옷장

Tv

창문

엄마!
나 에스토니아에 왔어.
소라랑 소현이랑 파스타
먹으러 갔다면서!

마침 어버이날이라 부모님께
안부 전화 드린 뒤 가방을 두고
가벼운 몸으로 다시 구시가지로 출발!

2층으로 올라가면 약국

광장 옆, 유럽에서 가장 오래된 약국 라에아프테엑Raeaptteek.
언젠가 TV의 여행 프로에서 탈린을 소개할 때 본 곳이라 우리도
구경하러 들어갔다. 1422년부터 영업을 한다니 벌써 590년째.
그동안 사용해온 약재나 도구를 전시하고 있고, 실제로 약도
판매한다. 용기를 주는 약이나 실연을 당했을 때 먹는 약처럼
재미있는 약도 판매 중.

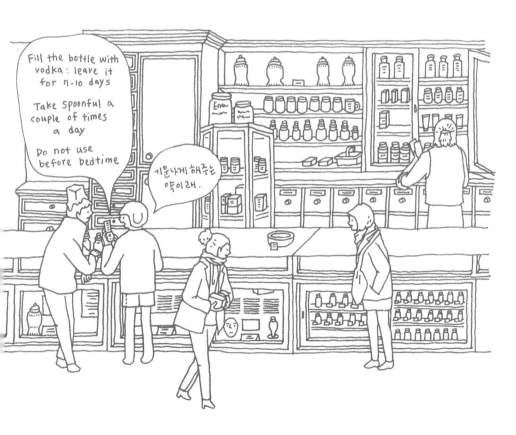

길거리에서 파는 볶은 아몬드.
오래된 마차에서 중세 시대 웃음 입고 아몬드를 판다.

시청 앞 광장을 둘러싼 노천 카페에서 잠깐 휴식.
햇볕은 따뜻한데 바람은 아직 차다.

사실 작년에도 당일치기 여행으로 탈린에 왔는데, 굳이 다시
온 이유 중에 하나는 성 올라프 교회St. Olav's Church 때문이다.
바로 이곳에서 프러포즈를 받았다!

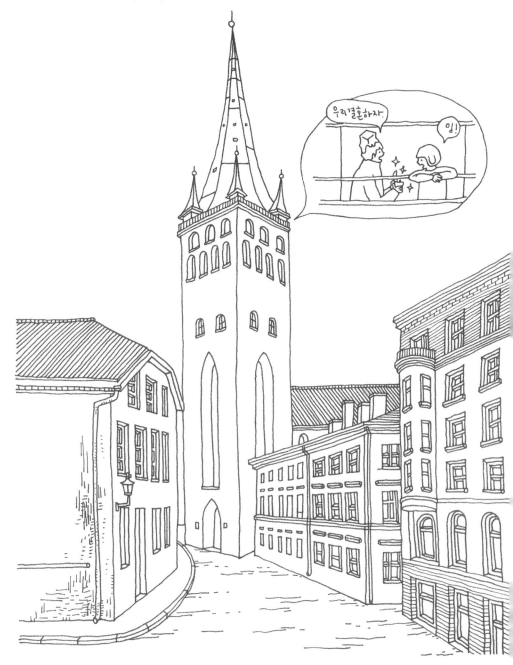

작년 8월 유럽여행 떠나기 며칠 전, 어느 날 저녁
반지 사이즈 재는 도구를 들고 온 훈버터.

시어머니 친구의 가게에서 반지를 만들기로 한 훈버터는
시어머니에게 문자를 보내려다 그만 우리 엄마한테
잘못 보내고 말았다. 결국 우리 엄마도 알고 (끝까지
전혀 티를 내지 않음) 같이 여행 간 일행 모두 알았지만
나만 몰랐던 훈버터의 계획.

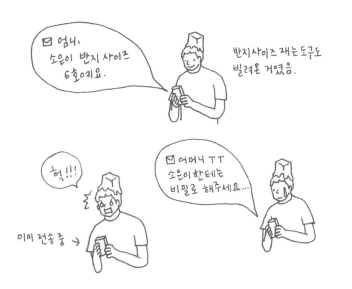

프러포즈 당일, 계획했던 탈린에 도착해서
해질녘 타이밍을 기다리는 훈버터.

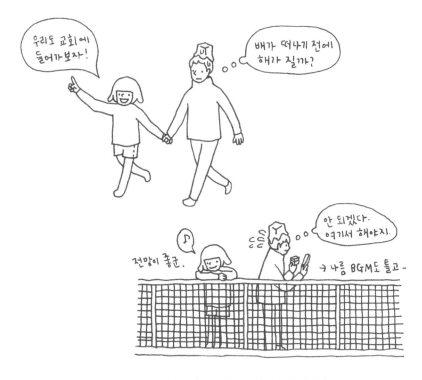

시간을 때우려고 우연히 올라간 교회 첨탑이
원래 생각해놓은 다른 곳보다 훨씬 좋아서
바로 프러포즈해버렸다고 한다.

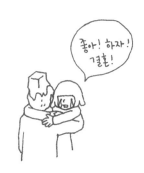

 TV에서 다른 사람들이 프러포즈 받고 울 때
"왜 울어?" 했던 나인데 어느새 울고 있었다.
뭔가… 나를 믿고 평생을 약속해 주었다는
 사실에 감동 받았다.

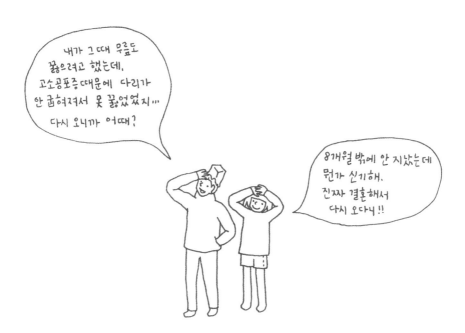

그리고 8개월 뒤, 우린 부부가 되어 돌아왔다. 우리의 소중한
추억이 담긴 장소지만 힘드니까 이번엔 밑에서 보는 걸로 만족.
끝없이 계단을 올라갔던 기억이……

동네 한 바퀴는 금세 다 둘러보고 골목골목 돌아다니면서
옛날 모습을 보는 재미가 쏠쏠하다. 가게마다 간판도 재미있다.

COKE

(DRAFT BEER)
SAKU KULD

Pasta with beef fillet,
tomato-blue cheese sauce
and basil

Grilled salmon with
orange-cranberry salad
and white wine lime sauce

호텔로 돌아가는 길. 저녁 먹고 해질 때까지
쉬다가 나오기로 했다. 왠지 으슬으슬하고
축축 처지는 게 심상치 않다.

호텔에 도착하자마자 쓰러져 잠들었고
밤이 되자 훈버터가 깨워 주었다.

일어났더니 머리가 산발이 되어 있었다.
훈버터는 그 모습이 웃기다며 음료수병을
술병처럼 손에 쥐어주고 사진을 찍어댔다.

노곤하고 추워서 더 자고 싶지만 야경을 보기 위해
훈버터 옷까지 껴입고 다시 구시가지로 향했다.
아직도 광장엔 밤늦게까지 술 마시고 노는 사람이 있다.
낮과는 달리 고요하면서도 적당히 북적한 분위기.

여기는 동네 전체가 내려다 보이는 높은 언덕.
어쩐지 불도 많이 안 켜져 있다. 훈버터 말로는 예전과
다르단다. 깜깜한 밤, 사람들을 구경하다가 내려왔다.

다음 날, 호텔에서 조식을 먹고 아침 배로 헬싱키에 돌아와서
아르텍 세컨드 사이클Artek 2nd Cycle에 가기로 했다.
간판이 있는 것도 아니어서 전에 갔을 땐 문이 닫혀 있는 것을
모르고 주변만 뱅뱅 돌았다.

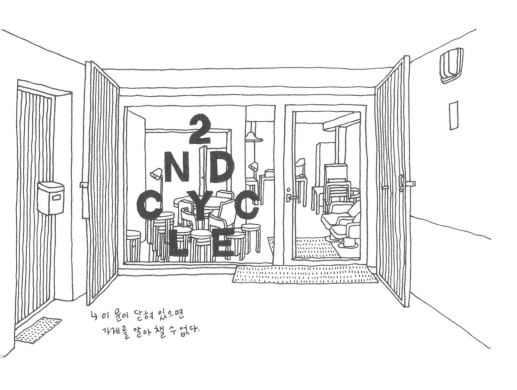

↳ 이 문이 닫혀 있으면
가게를 알아 챌 수 없다.

Artek 2nd Cycle

지하 주차장 같은 곳에 위치한 아르텍 세컨드 사이클은
아르텍에서 운영하는 중고품 가게다. 이곳은 옛날에
판매되었던 오리지널 디자인을 아르텍이 다시 수집하고
수리해서 판매하는 곳이다. 오랜 시간이 지나 낡은 물건이
돌고 돌아서 다시 판매되는 환경 보호 운동인 것이다. 한 번
판매하고 물건의 수명이 끝나는 것이 아니라 원래 가치가
그대로 인정받는 것을 보면서 소비란 이렇게 이루어져야
하는 게 아닐까 하는 생각이 들었다.

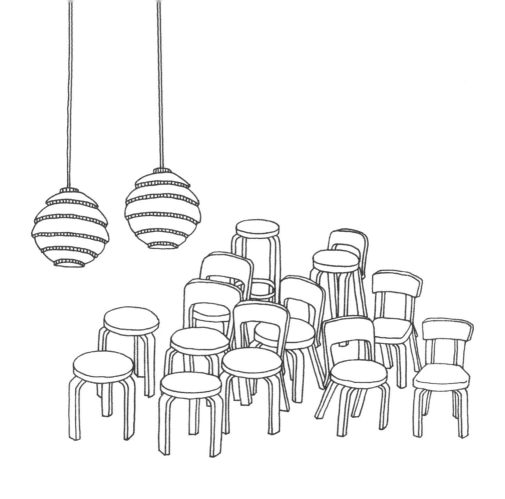

탈린에 다녀온 이후 상태가 좋지 않은 몸. 싱호리와 파르크가
안방 침대를 기꺼이 내주어서 하루 종일 잠만 잤다.
완전 민폐다……. 혹시나 임신일까 하는 마음에 약은 먹지 않았다.
골골골……. 여행 막바지에 이게 무슨 일이지…….

Savonlinna

지난 번 핀란드 사본린나Savonlinna 여행은 잊을 수 없다.
숲과 호수가 맞닿은 곳의 오두막집에서 나무를 이용한
전통 사우나를 즐겼다. 특히 비가 내리는 날에 사우나를 한 다음
호수에 머리끝까지 담갔다 나온 일은 너무나도 재미있었다.
여유로운 시간들이었다. 이번에도 물론 숲 속에서의 시간을
계획했다. 오늘부터 3박 4일은 휴식 여행. 파르크가 열심히
조사해서 좋은 곳으로 예약해두었다. 싱호리와 훈버터가
국제면허증을 준비해 차를 렌트했다. 이번에 우리가 가는 곳은
헬싱키에서 300킬로미터하고도 조금 더 떨어진 곳. 도착한
오두막은 역시나 한적하고 평화롭고 아무도 없었다.

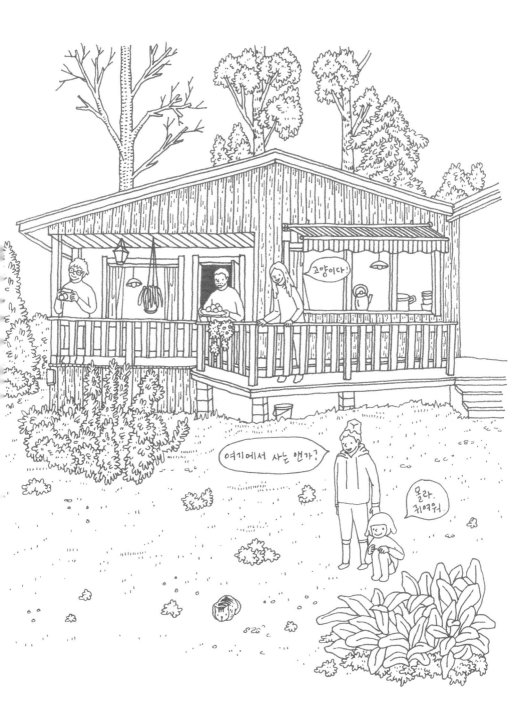

사본린나 오두막집의 내부.

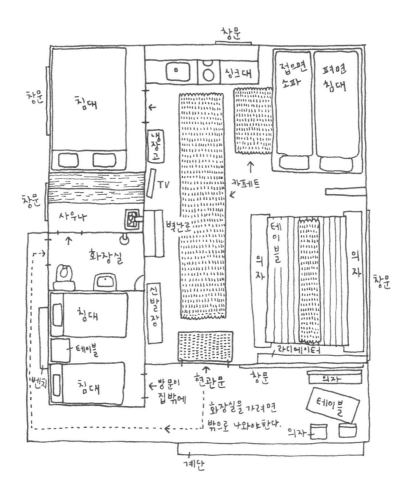

창문

침대

싱크대

접으면
소파

펴면
침대

창문

냉장고

TV

카페트

창문

사우나

화장실

벽난로

테이블

의자

의자

창문

신발장

침대

테이블

라디에이터

벤치

침대

방문이
집밖에

현관문

창문

의자

테이블

화장실을 가려면
밖으로 나와야한다.

의자

계단

집 앞에는 바비큐를 먹을 수 있도록 불 피우는 곳이 있다.
번개탄이 아닌 나무를 태워 숯을 만들어 구워 먹는다.
갑자기 비가 내려 만들어 둔 숯을 들고 집 안으로 들어갔다.

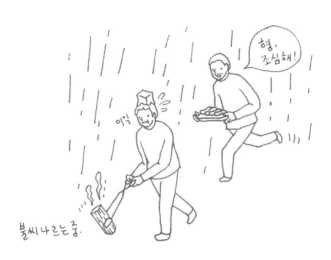

벽난로에 숯을 넣고 다시 불을 피우는 중.

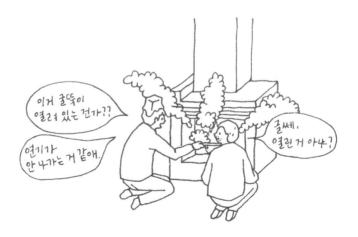

그런데 굴뚝이 작동이 안 되는 건지 사용법을 모르는 건지
집이 금세 연기로 가득 차고 화재경보기까지 울렸다.

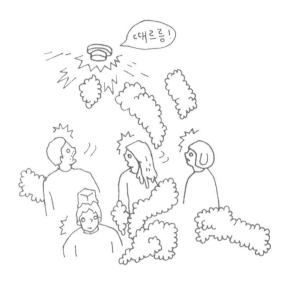

끌 수가 없어 싱호리가 떼어버렸다.

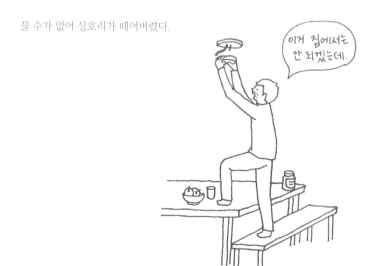

다행히 비가 곧 그쳐서 다시 불씨를 날라 밖에서
구웠다. 준비한 빵으로 핫도그를 만들어 먹으니
정말, 정말, 정말 맛있었다.

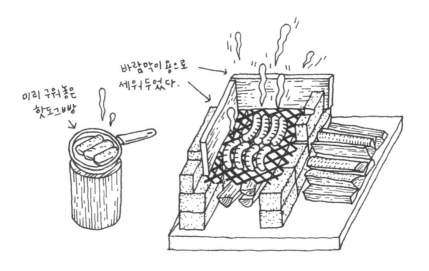

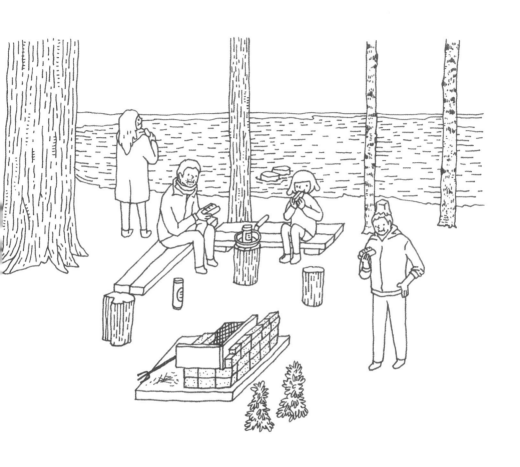

숯불핫도그는 최고의 맛.

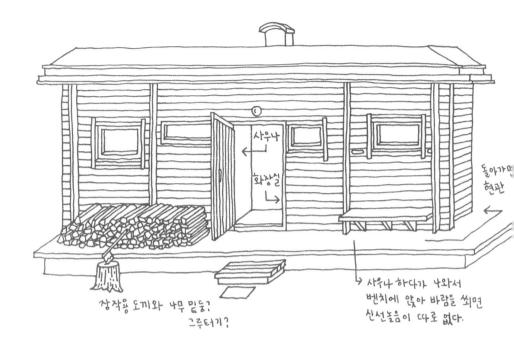

사우나

←

화장실

↓

돌아가면
현관

장작용 도끼와 나무 밑둥?
그루터기?

사우나 하다가 나와서
벤치에 앉아 바람을 쐬면
신선놀음이 따로 없다.

집 뒤편으로 가니 장작이 한가득이다. 여기에 사우나실이 있다.
사우나를 하려면 전기 대신 나무를 난로에 넣고 돌을 달궈야 한다.
자작나무 껍질을 넣으면 불이 잘 붙는다.

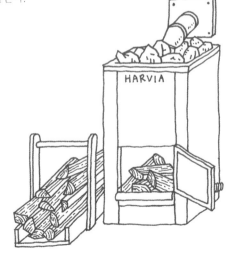

HARVIA

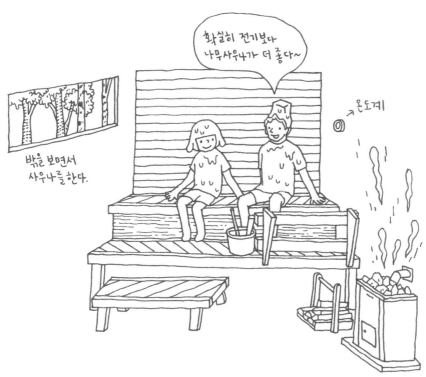

아담한 사우나 내부. 창밖으로 숲이 보인다.
같은 온도라도 나무 사우나 쪽이 덜 뜨겁게 느껴진다.
높은 온도에서 숨쉬기 힘든 것도 덜 하다.
타닥타닥 나무 타는 소리도 듣기 좋다.

그래도 훈버터만큼 오래 있을 수는 없었다.

호수에는 언제든 탈 수 있도록 배가 매어져 있다.
집 안에 구비된 구명조끼를 입고 타면 된다. 추우니까
선글라스에 담요를 목도리처럼 두르고 패딩 점퍼에
수면바지까지 어김없이 완전 무장.

몸은 여전히 좋지 않다. 끊임없이 나오는 기침과 콧물.
도대체 어디에서 이 많은 콧물이 나오는가!

그리고 어쩐지 귤이랑 오렌지 주스가 계속 먹고 싶다.
핀란드 귤은 껍질이 두꺼워서 까기 힘들어 안 먹었는데
웬걸! 지금은 제일 맛있다.

먹고 놀고 자고……. 휴식을 위한 3박 4일이 지나고
헬싱키로 돌아오는 길에 허기가 져 어느 동네에 들렀다.
서브웨이에서 샌드위치를 먹고 동네 한 바퀴를 돌며
산책하는데 도서관 앞에 벚꽃이 만발했다.

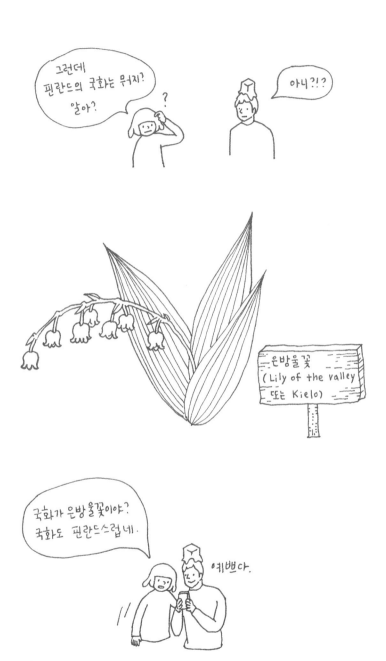

내일이면 이제 집으로 돌아간다.
싱호리와 파르크는 세미나가 있어
아침 일찍 뉴욕으로 떠났다.

아무리 몸이 안 좋아도 마지막 날이니
밖에 나가서 놀기로 했다. 하지만
시내로 나가기 위해 트램을 타자마자
찾아온 고비.

트램에서 내리자마자
1리터짜리 오렌지 주스를 사서
들이키니 좀 나아졌다.

여행 첫 날엔 눈이 내렸던 헬싱키인데 어느덧 봄이 완연하다.
앙상했던 나무도 푸르러지고, 긴 겨울에 지쳤던 사람들은
날씨가 조금만 따뜻해져도 반팔을 입고 햇볕을 즐긴다.

공원 벤치에 앉아 있는 사람들 틈에서 우리도 광합성 중.
이 좋은 날씨의 헬싱키를 두고 집으로 돌아가야 한다니.

스토크만 백화점 지하 코너에 가서 종류도 몇 개 없고
맛도 그저 그렇지만 값은 비싼 초밥을 먹었다.

↳ 한국이면 한 접시에 천원했을 퀄리티.

에스플라나디 광장의 아이스크림 가게. 정말 크고 진한
바닐라 맛 소프트 아이스크림이다. 헬싱키는 다 이런가
싶어 다른 데서도 먹어봤더니 같은 가격에 크기는 반,
맛은 반의반이었다. 헬싱키에서의 마지막 날에도 찾아가
먹었다. 속이 엄청 안 좋았는데 먹고 나니 왠지 개운해졌다.

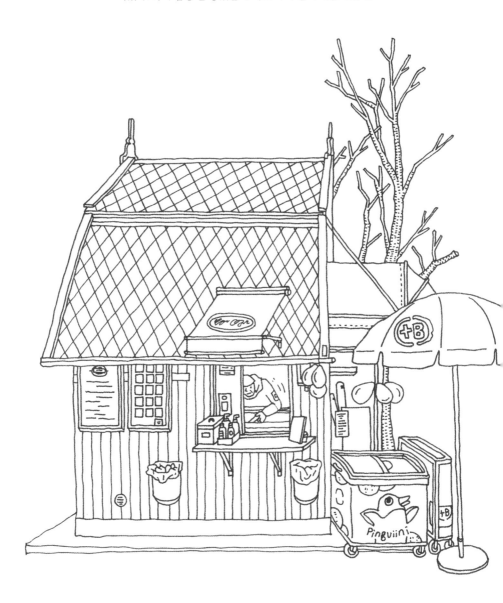

신기하게도 엄마가 만들어줬던 음식만 떠올랐다.

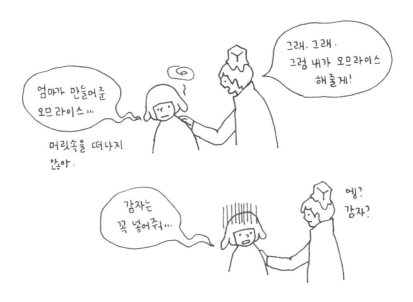

엄마의 노란 계란 옷을 입은 예쁜 오므라이스는
아니지만 며칠만에 남기지 않고 맛있게 먹었다.

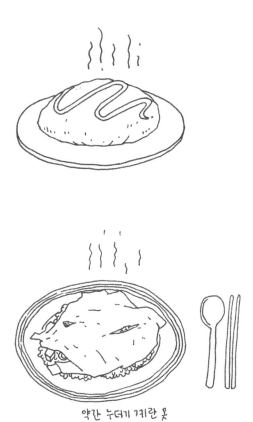

약간 누더기 계란 옷

헬싱키에서의 마지막 밤이 이렇게 지나간다.

정말 마지막 날이다. 종종 숲으로 산책을 나갔던 훈버터가
산책을 가자고 한다. 우리가 헬싱키에 도착했을 무렵엔
눈 쌓였던 아라비아의 산책로에 봄이 와 아주 예뻐졌다고.
안 가면 분명히 나중에 후회할 걸 알면서도 갈 수 없었다.

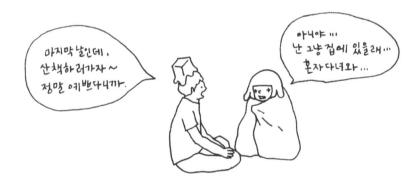

결국 그대로 헬싱키 여행이 끝났다.

EPILOGUE

한곳에 머무르며 느긋하게 즐긴 시간들. 잠자리는 불편했지만
가격, 위치 등 여러모로 만족스러웠던 에어비엔비.

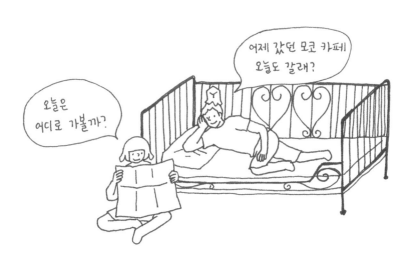

어설픈 요리 실력으로도 즐거웠던 식사 시간.

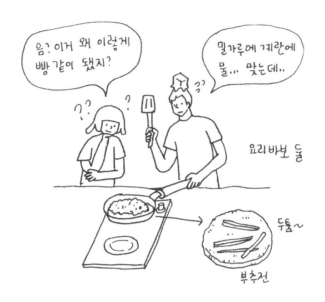

나름대로 아껴 썼지만 결국 모자랐던 여행 경비.
카드와 싱호리의 도움으로 마지막 며칠을 버텼다.

우리에게 남겨진 좋은 추억들은
앞으로 큰 힘과 위로가 되어주겠지.

여전히 여행의 끝은 아쉽다.
울렁거림에 많이 가려지긴 했지만.

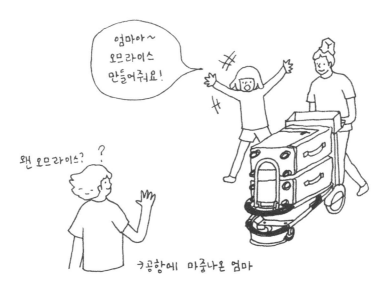

당연한 이야기이지만 우리가 살던 곳은 달라진 것이
없었고 우린 다시 일상으로 돌아왔다.

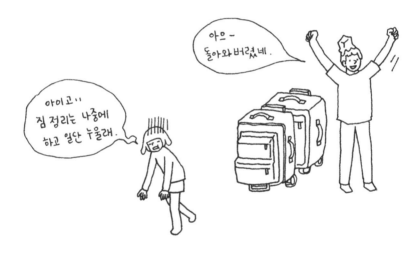

부부로서 떠난 여행은 서로에 대해 좀 더 알게 해주었고
앞으로 함께 할 삶에 대해 생각해보는 시간이 되었다.

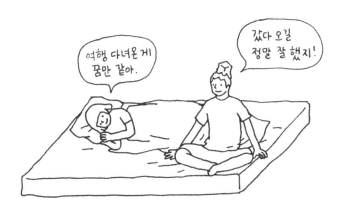

그리고 이 여행으로… 우리는 엄마 아빠가 되었다.

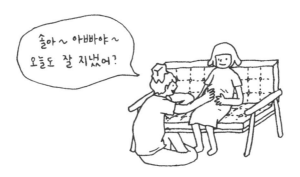

집으로 돌아와 나는 임신부의 생활을, 훈버는 새 직장에서의
생활을 시작했다. 여행 틈틈이 그려두었던 일기는 덧붙이고
고치고 묵혀두기를 3년 째. 집에 돌아온 것은 3년 전이지만,
여행기가 정리된 지금에서야 정말로 여행이 끝난 것 같다. 이제
우리는 두 가족이 아닌 세 가족이 되었고 정말 가장이 되어버린
훈버가 또 회사를 그만두게 될 날이 올지는 알 수 없다.
둘 만의 여유로운 여행도 말이다. 하지만 우리의 여행이
즐거웠던 것처럼 우리의 아이, 솔이와의 여행도 분명히 그럴
것이다. 난 이제 엄마니까, 여행지에서 그림 공책보다 아이의
얼굴을 더 많이 보고 있겠지만 언젠가는 우리 셋의 여행도
이렇게 소중하게 그려볼 날을 기다린다.